누가봐도 괜찮은 손글씨 쓰는 법을

하나씩 하나씩 알기 쉽게

누가봐도 괜찮은 손글씨 쓰는 법을

하나씩 하나씩 알기 쉽게

초판 1쇄 발행 | 2019년 1월 25일
초판 7쇄 발행 | 2022년 1월 15일

지은이 | 이용선
발행인 | 김태웅
편　집 | 이지은
디자인 | 남은혜, 신효선
삽　화 | 권나영
마케팅 | 나재승
제　작 | 현대순

발행처 | (주)동양북스
등　록 | 제 2014-000055호
주　소 | 서울시 마포구 동교로22길 14 (04030)
구입문의 | 전화 (02)337-1737　팩스 (02)334-6624
내용문의 | 전화 (02)337-1762　dybooks2@gmail.com

ISBN 979-11-5768-471-7 13640

악필 교정에서 캘리그라피까지, 30일 완성 손글씨 연습!

누가봐도 괜찮은 손글씨 쓰는 법을

하나씩 하나씩 알기 쉽게

이용선(캘리바이) 지음

동양북스

당신의 손글씨는 아름답다

몇 해 전 한 잡지 인터뷰를 통해 글씨 이야기를 했던 적이 있었어요. '어릴 적 글씨를 잘 썼나요?'라는 질문이었어요. 중고등학교 때, 친구들의 연애 편지를 대신 써 줄 정도는 될 정도였으니, 그렇게 못 쓰는 편은 아니었겠지요. 이쯤 되면 '역시 글씨 잘 쓰는 사람은 따로 있어'라는 말이 나오겠지만, 사실은 그렇지 않아요. 비화가 있거든요.

대부분 남학생이 그렇듯, 저도 어릴 적에는 글씨를 잘 쓰지는 못했어요. 밖에 나가 뛰어노는 것을 좋아하니 글씨가 날아다녔죠. 일기를 쓰면 선생님도, 부모님도, 저까지도 못 알아볼 정도였으니까요. 하지만 사건은 계기가 있기 마련, 저에게는 중학교 2학년 때 일어났던 일이었어요. 중학교 2학년 때 저는 갑자기 키가 크면서 앉던 자리가 뒤쪽으로 밀렸어요. 갑자기 큰 탓인지 시력도 점점 나빠져서 칠판에 쓴 글씨가 잘 안 보이기 시작했어요. 노트 필기는 해야 하는데, 잘 보이지는 않고…. 어쩔 수 없이 짝꿍의 노트를 보고 베껴 쓰기 시작했어요. 그 친구는 글씨체가 워낙 좋아서 반에서도 이름난 노트 필기 대장이었고 그것이 저에게는 큰 행운이었던 거예요. 그렇게 한 학기가 지날 때쯤 저는 깜짝 놀랐어요. 내가 쓴 글을 내가 알아볼 수 있다니! 게다가 글씨체는 그 친구와 거의 비슷할 정도로 단정하게 변해 있었어요. 생각해 보니 매일 친구의 필기를 따라 쓰면서 자연스럽게 글씨 연습을 했던 거예요. 그것도 6개월간 꾸준히 하루도 빼먹지 않고요! 여러분에게도 이런 '사건'이 필요하다면 지금 저와 함께하는 이 시간이 바로 그 계기가 될 거예요.

요즘엔 꾸준히 글씨를 연습하기가 쉽지가 않죠? 하루 종일 컴퓨터 키보드를 치고 손글씨로 편지를 쓰는 대신 휴대전화나 컴퓨터 자판으로 글을 쓰니까요. 언제부터인가 레포트나 보고서는 물론, 관공서 양식까지, 어떨 땐 내 이름 석 자 쓰는 것도 어색하게 되었어요. 하지만 누구나 자신만의 글씨체를 가지고 있고, 그 글씨체는 개인을 그대로 보여줄 수 있는 창이 되기도 합니다. 그러니 자신의 글씨체에 자신감을 갖고 꾸준히 연습해 보세요. 저와 함께한다면 충분히 해낼 수 있어요.

처음부터 무조건 남의 글씨체를 따라 쓰며 연습하는 것은 좋은 방법이 아닙니다. 앞서도 얘기했지만 자기 글씨체는 자기의 개성을 담고 있기 때문이죠. 그러니 처음에는 정자체를 연습하면서 자기 글씨체에서 이상한 부분을 확인하는 게 중요합니다. 이렇게 이상한 부분만 조금씩 고쳐 나가다 보면, 자신의 개성이 드러나면서도 보기에도 좋은 글씨체를 만들 수 있어요.

처음에는 지루할 수 있고 마음처럼 글씨가 안 될 때도 있을 거예요. 하지만 여러분이 잘 안 된다고 생각하는 그 순간에도 여러분의 글씨체는 분명 좋아지고 있어요. 그러니 조급한 마음을 버리고 한 글자라도 좋으니 매일매일 꾸준히 연습해 나갑시다. 이제 저와 함께 시작해 볼까요!

이용선

차례

이 책의 활용

매일매일

습관이 몸에 익기까지는 한 달 정도의 시간이 필요하다고 하지요. 그래서 이 책은 30일 동안 비슷한 분량을 연습할 수 있도록 구성했습니다. 이 책을 마칠 때쯤이면 바르고 예쁘게 손글씨를 쓰는 습관이 생길 거예요.

하나씩 하나씩

급히 먹는 밥이 체한다는 말처럼, 처음부터 무작정 문장을 쓰다보면 원래의 손글씨 모양을 고치기 어렵습니다. 이 책에서는 자음을 중심으로 한 단어부터 시작하여 한두 마디 짧은 문장에서 긴 문장으로 점점 확장해가며 연습할 수 있도록 구성하였습니다. 특히 처음에는 정자체로 연습하면서 한글의 바른 모양을 익힐 수 있도록 하였습니다.

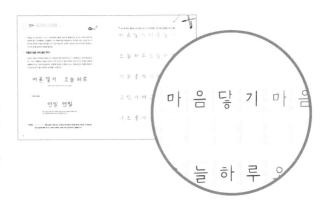

자주 쓰는 필기구로

우리는 실생활에서 간단히 손글씨를 써야할 때가 많습니다. 그래서 이 책은 집이나 학교, 직장에서 자주 쓰는 필기구인 연필과 볼펜, 플러스펜 등으로 연습할 수 있도록 구성하였습니다. 특히 필기구의 특성과 사용하는 상황을 염두에 두고 연습 내용을 제시하여 다양한 필체를 고루 연습할 수 있습니다.

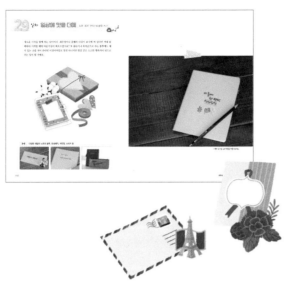

자신 있는 손글씨 작품까지

자신만의 손글씨는 생활에서 톡톡 튀는 매력을 발산합니다. 친구에게 보내는 생일 카드나 매일 들고 다니는 다이어리가 손글씨 하나 덕분에 특별한 옷을 입게 되니까요. 이 책에서는 카드나 다이어리, 축하 봉투 등 실생활에서 자주 사용하는 물품을 작품으로 만드는 방법을 소개합니다.

매일매일 유용한 〈연습 노트〉

연습을 이기는 것은 없습니다. 이 책에는 본 책의 연습 내용을 매일매일 한 번 더 연습할 수 있도록 구성한 〈연습 노트〉가 있습니다. 먼저 간략하게 정리한 설명글을 읽고, 한 번 더 따라쓰며 연습하세요. 그리고 마지막에는 꼭 나만의 필체로 써 보세요. 이렇게 매일 10분 더 연습한다면 곧 단단한 손글씨 실력을 갖출 수 있을 거예요.

잘생긴팁

이 책에서 연습하는 글자의 크기는 실생활에서 쓰는 글자 크기보다 조금 큽니다. 큰 글자로 연습하는 것은 글자의 바른 모양을 익히고, 자신만의 필체를 갖추는데 매우 좋습니다.

연습에 앞서 _손 글씨는 자신만의 시그니처입니다.

요즘 손글씨를 쓸 기회가 거의 없다보니 자기가 쓴 글씨를 보면 왠지 어색합니다. 공공기관에 가서 직접 글씨를 써야하는 상황에서는 난감하기도 하고요. 하지만 손글씨는 그 사람의 개성이 담긴 시그니처입니다. 자음을 크게 쓴다든가, 글자를 기울여 쓴다든가 하는 특징이 있습니다. 개인의 개성이 그대로 드러나는 손글씨는 누구도 흉내낼 수 없습니다. 그러니 자기의 손글씨를 부끄러워하거나 감출 필요가 없어요.

아무래도 손글씨가 예쁘지 않다고요?

그래도 어쩐지 자신이 쓴 손글씨가 예쁘지 않다면 다음 몇 가지를 확인해 보세요.

☑ 글자 하나하나가 떨어져 있나요?

☑ 글자 크기가 너무 작거나 크지는 않나요?

☑ 문장의 글자 크기가 고른가요?

☑ 자간과 행간은 너무 좁거나 넓지 않나요?

☑ 문장이 뒤로 갈수록 올라가거나 내려가지는 않나요?

☑ 글씨가 너무 옅지는 않나요?

> 자간: 쓰거나 인쇄한 글자와 글자 사이
>
> 행간: 쓰거나 인쇄한 글의 줄과 줄 사이

우리는 글씨체가 좋다, 나쁘다를 판단할 때, 한 글자, 한 글자를 보는 것이 아니라 전체 글을 읽습니다. 글씨체가 좋지 않다고 느끼는 가장 큰 이유는 '읽기에 불편하다' 혹은 '잘 읽히지 않는다'에 있을 것입니다. 이를 '가독성'이라고 표현할 수 있는데요, 앞서 체크했던 사항은 가독성이 좋고 나쁨을 판단하는 기준들입니다.

앞 글자와 뒷 글자의 획이 이어져 있거나, 글자끼리 너무 붙어 있다면 글자 자체를 읽기 힘들 거예요. 혹은 글자 크기가 고르지 않으면 글 전체를 읽는데 시간이 한참 걸릴 수도 있지요. 또 줄이 있는 노트에 쓸 때 줄 사이 간격보다 너무 작게 쓰거나 크게 쓰면 쉽게 읽히지 않습니다.

자, 이제 자신의 글씨체를 다시 한 번 보세요. 앞서 얘기한 부분을 체크하면서 가독성을 해치는 부분이 있는지, 있다면 어디인지 확인하세요. 그 부분만 살짝 교정한다면 개성이 넘치면서도 읽기에도 좋은 글씨체를 만들 수 있어요.

어떻게 연습할까요?

글씨 연습에서 잊지 말아야할 것 세 가지, '천천히, 크게, 정자체'를 잊지 마세요. 앞서 확인했던 사항인 비뚤비뚤한 문장이나 획끼리 연결되어 있는 글자는 대부분 쓰는 속도가 빠르기 때문에 생긴 문제입니다. 그러므로 글씨를 쓸 때는 한 획, 한 획의 속도를 일정하게 하여 천천히 써야 합니다.

그리고 연습할 때 글자는 일반 필기체의 두 배 정도 크기로 크게 쓰는 게 좋습니다. 그래야 자기의 글자에서 어느 부분을 쓸 때 비뚤게 쓰는지 한 눈에 확인할 수 있어요. 한글은 가로세로로 반듯한 획이 많기 때문에 획을 바르게 긋기만 해도 글자가 단정해 보입니다. 작게 쓰면 획이 반듯하게 그어졌는지, 자모음의 위치가 바른지 정확히 알 수 없습니다. 그러니 처음에는 좀 어색하고 힘들더라도 글자를 크게 쓰면서 연습하세요. 이것이 익숙해지면 일상에서 쓰는 작은 글씨는 아주 쉽게 쓸 수 있을 거예요. 얇은 펜으로 크게 쓰기는 쉽지 않아요. 연습할 때는 펜촉이 좀 두꺼운 펜을 선택하는 것이 좋습니다. 마지막으로 자기의 글씨체를 고치기 전에 정자체를 따라 쓰면서 연습해 보세요. 그 이유는 위치에 따라 모양이 변하는 것이나, 글자마다 자음과 모음의 위치를 익히기 좋은 것이 바로 정자체이기 때문입니다.

틀리지 않고 쓰는 법

연습하기 전, 심호흡을 천천히 하고, '천천히, 크게, 정자체'를 기억하세요.

그래도 삐뚤빼뚤 이상하다면?

 그래도 글씨체가 나아지지 않는다면, 자신의 자세를 확인해 보세요. 특히 문장이 한쪽으로 기울어지는 가장 큰 이유는 자세가 바르지 않기 때문일 수 있어요. 노트를 기울여 놓거나, 팔꿈치를 밖으로 내놓은 자세로 글을 쓰다 보면 문장 전체가 중심을 잃고 한쪽으로 올라가거나 내려가게 됩니다. 우선 허리를 세우고 고개를 살짝 숙여 반듯하게 놓은 종이를 바라봅니다. 펜을 쥔 쪽의 팔꿈치를 몸 안쪽으로 당겨서 흔들리지 않게 한 뒤 글씨를 씁니다. 이렇게 하면 웬만큼 글줄이 바르게 나갑니다. 또 펜을 쥘 때는 펜촉에서 3cm 정도 되는 곳을 중지의 첫째 마디에 올립니다. 그리고 엄지와 검지로 펜을 집니다. 펜을 쥔 상태로 펜촉을 바라보았을 때 펜을 쥔 손가락이 삼각형이 되면 좋습니다. 그리고 손날에서 손목까지 바닥에 닿도록 하여 글씨를 씁니다.

 글씨체는 습관이기 때문에 좋지 않은 자세로 쓰다 보면 글씨체도 나빠질 수 있습니다. 그러니 항상 바른 자세를 유지하고 연습하세요.

잘생긴팁

 그래도 글줄이 자꾸 기울어진다면 처음에는 줄이나 모눈이 있는 종이에 쓰세요. 무선노트에 써야 한다면 연필로 약하게 선을 그어 놓고 그에 맞춰 쓰는 것도 간단한 방법입니다.

어떤 펜이 좋을까요?

좋고 나쁜 펜은 없습니다. 자기의 쓰기 습관에 잘 맞는 펜을 선택하면 됩니다. 빠르게 쓰는 습관이 있다면 마찰력이 큰 연필이나 플러스펜을 이용하는 것이 좋고, 손에 힘을 많이 주고 쓰는 습관이 있다면 펜촉이 거의 무뎌지지 않는 볼펜을 사용하는 것이 좋겠지요. 여러 가지 필기구로 연습해 보면서 자기에게 가장 잘 맞는 펜을 선택하는 것이 좋습니다.

또는 상황에 맞춰 펜을 선택하면 됩니다. 큰 글씨를 써야 할 때는 펜촉이 두꺼운 것을 선택하면 되겠지요. 이렇게 상황에 따라 연필이나 볼펜, 혹은 유성펜이나 수성펜을 선택해서 쓰면 됩니다. 자기가 자주 쓰는 펜이 아니더라도 글자 모양이 크게 달라지는 것은 아니니 걱정하지 마세요. 어떤 펜을 사용하든 자기의 손글씨 습관을 믿고 자신 있게 쓰세요.

잘생긴팁

펜의 특성을 살펴보고 상황에 적절한 펜을 골라 연습하세요.

① 연필: 연필심의 경도와 농도에 따라 H와 B로 분류하는데, 2H, H, HB, B, 2B, 4B 등이 있습니다. 필기할 때는 일반적으로 HB나 B 정도의 연필을 사용하는 것이 좋습니다. 글씨 교정을 위해 몸통이 삼각기둥 모양으로 된 연필도 있습니다.

② 색연필: 깎아서 쓰는 색연필은 심이 얇아서 간단히 색깔 글자를 쓸 때 사용할 수 있어요. 어떤 종류는 선이나 면을 칠한 뒤, 붓에 물을 묻혀 번지게 하면 수채화 효과가 나는 것도 있습니다. 손글씨를 쓰고, 수채화 색연필로 간단히 꾸미기만 해도 멋있는 작품이 됩니다.

③ 볼펜: 펜촉이 단단하고 마찰력이 적어 가볍게 필기할 때 자주 사용합니다. 일반적으로 0.5mm~1.0mm 정도 두께의 볼펜을 씁니다. 관공서 양식을 적거나 수업 내용을 노트에 작성할 때처럼 번지거나 지워지면 안 되는 상황에서 주로 사용합니다.

④ 플러스펜: 펜촉이 단단한 스펀지팁으로 되어 있어 쓸수록 뭉툭해집니다. 필압에 따라 획의 두께가 조금씩 달라서 캘리그라피 작품처럼 표현할 수도 있어요.

⑤ 지그펜: 캘리그라피 작품에 많이 사용되는 펜입니다. 색깔도 다양한데다가, 양쪽에 굵기가 다른 팁이 있어서 펜 하나로 다양한 굵기의 획을 표현할 수 있어요.

write

다시 쓰는 손글씨

글씨를 배우는 어린아이처럼

처음 글씨를 배웠던 적이 기억나나요? 부모님과 선생님께서는 옆에서 '이렇게 연필을 잡아야해, 이렇게 긋는 거야'하면서 여러 방법을 말씀해 주셨겠지요? 이렇게 이야기를 들어가며, 손에 힘을 꽉 주고 한 획, 한 획 써나갔을 거예요. 나의 글씨체를 더 멋있고 아름답게 바꾸고 싶은 지금, 그런 내용을 다시 듣고 글씨를 쓴다면 어떨까요? 이 책에서 그 이야기를 하나씩 하나씩 알기 쉽게 들려 드릴게요.

너무 어렵게 생각해서 부담을 갖거나 너무 빨리 고치려고 조급한 마음이 생길 수도 있어요. 그럴 때마다 어렸을 때 글씨를 배울 때처럼 여유를 갖고 차근차근 써 내려가 봅시다. 어느 새 깔끔해진 내 글씨를 만날 수 있을 거예요.

1 일차 모서리를 날렵하게 _ ㄱ, ㄴ, ㄷ, ㅋ, ㅌ 쓰기

하나의 글자는 ㄱ, ㄴ, ㄷ과 같은 자음과 ㅏ, ㅑ, ㅓ와 같은 모음으로 구성됩니다. 받침이 있는 글자는 자음이 다시 쓰여 글자를 구성하기도 합니다. 모음은 하나만 쓰기도 하고, 두 개의 모음을 모아 쓰기도 합니다. 그러니 손글씨도 자음 따로, 혹은 모음 따로 연습하기보다는 완전한 글자의 형태로 연습하는 것이 좋습니다. 글자 모양도 자모음의 조합에 따라 그 위치에 따라, 조금씩 다르기 때문이에요.

이번 첫 주에는 자음을 중심으로 모음의 위치에 따라 달라지는 글자 모양을 연습해 봅시다. 먼저 ㄱ, ㄴ, ㄷ, ㅋ, ㅌ은 각진 모서리가 특징입니다. 모음의 위치에 따라 각의 크기가 달라지는 점에 주목하고, 또 첫소리에 쓰였을 때와 받침으로 쓰였을 때의 모양이 어떻게 다른지 잘 살펴보세요.

✳ 모음이 옆에 올 때

ㄱ, ㄴ, ㄷ, ㅋ, ㅌ의 옆으로 ㅏ, ㅓ, ㅣ와 같은 모음이 세워져 있을 때는 자음의 세로획을 조금 길게 써 줍니다. 글자 하나의 모양이 가로세로 정사각형이 되니까, 오른쪽 일부 자리를 모음에 내어주어야 하므로, 자음의 자리는 세로로 긴 직사각형이 될 거예요. 그러니, 가로획보다 세로획을 길게 쓰는 것이 자연스럽겠지요.

갸나다 거기 니다

자음을 기준으로 세로의 길이를 길게 쓴다. 단, 모음의 세로획이 너무 길어지지 않도록 주의!

💡 비교해 보세요

가게 가게

자음의 모양이 세로로 긴 직사각형이 되는 것은 맞지만,
세로획을 지나치게 길게 쓰거나 가로획을 너무 길게 쓸 필요는 없다.
자칫 꾸밈이 많은 pop 글씨처럼 보이기 때문.

 모서리가 있는 자음을 쓸 때는 속도 조절이 필요합니다. 모서리각이 잘 드러나기 위해서는 모서리에서 '잠깐 멈춤' 잊지 마세요!

가 나 가 나 가 나

디 다 디 다 디 다

커 터 커 터 커 터

타 카 타 카 타 카

가 다 가 다 가 다

✴ 모음이 아래에 올 때

이번엔 모음이 아래에 있는 글자를 연습하겠습니다. 세로획을 길게 썼던 경우와 달리 가로와 세로의 비율을 거의 같은 정도로 씁니다. 모음이 아래에 오는데 자음의 세로획이 길면 글씨의 전체적인 균형미를 해치게 됩니다. 어쩌면 촛대처럼 보일 수도 있어요. 조금 불안한 모양새가 되겠지요?

자음의 가로와 세로의 길이를 같이 해주는 것이 포인트!

💡 비교해 보세요

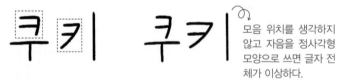

모음 위치를 생각하지 않고 자음을 정사각형 모양으로 쓰면 글자 전체가 이상하다.

ㅋ도 마찬가지로 '쿠'의 'ㅋ'은 가로와 세로 길이를 거의 같게, 모음이 옆에 오는 '키'의 'ㅋ'은 세로로 길게 쓴다.

비교 예시에서처럼 모음의 위치를 고려하지 않고 일률적으로 자음 세로획을 길게 쓰면 글씨가 전체적으로 길쭉하게 보입니다.

잘생긴팁 가로세로를 자로 잰 듯 똑같은 비율로 쓸 수는 없어요. 어느 한 쪽이 더 길어 보이지 않을 정도로만 쓰면 충분합니다.

쿠 키 쿠 키 쿠 키

누 나 누 나 누 나

크 다 크 다 크 다

그 네 그 네 그 네

투 구 투 구 투 구

⭐ 받침으로 쓰일 때

자음은 초성으로도 쓰이지만, 받침으로도 많이 쓰입니다. ㄱ, ㄴ, ㄷ, ㅋ, ㅌ이 받침으로 쓰일 때는 세로획보다 가로획을 조금 더 길게 써서 가로로 긴 직사각형으로 써서 글자 아래를 받쳐주면 좋습니다. 그러면 글자 전체가 안정적인 느낌이 듭니다.

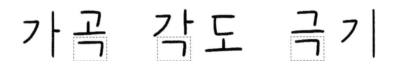

받침자의 가로획을 모음의 가로획만큼 길게 쓸 필요는 없다.
자음의 가로획이 약간만 길어도 오케이!

받침자의 세로획이 가로획보다 길면 상대적으로 글씨가 커지면서 글자 전체의 균형미가 무너져요. 특히 ㄴ을 쓸 때 세로가 길면 자음과 모음 자리까지 침범하게 됩니다. 받침 ㄴ은 세로획을 짧게 쓰세요.

💡 비교해 보세요

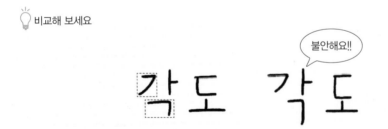

'각'은 모음이 옆에 있으니 초성 'ㄱ'은 세로를 길게, 받침의 'ㄱ'은 가로를 길게 쓴다.

듣 기 듣 기 듣 기

간 다 간 다 간 다

낙 도 낙 도 낙 도

키 득 키 득 키 득

도 둑 도 둑 도 둑

손글씨에 관심이 있는 사람이라면 '캘리그라피를 배울까?'하는 생각도 해보았을 거예요. 대부분 변형된 모양의 ㄹ 쓰는 방법을 알려주고 있는데, 이는 손글씨와 캘리그라피는 목적이 다르기 때문입니다. 손글씨는 읽기 좋은 형태로 쓰는 데 목적이 있기 때문에 기본 형태를 바르게 쓰는 것이 더 좋습니다. 또, 기본 형태를 잘 쓰면 자연스럽게 변형된 모양도 완성도 높게 쓸 수 있어요. ㄹ을 쓰는 기본적인 방법은 ㄱ과 ㄷ을 연이어 쓰는 것입니다.

★ 모음이 옆에 올 때

모음이 옆에 오는 경우에는 ㄹ의 각 획을 가로세로 비슷한 길이로 써 줍니다. 그러면 전체 ㄹ은 세로로 긴 모양이 되겠지요? 처음에는 정사각형의 ㄱ을 쓰고, 그 아래 또 가로세로 비율이 같은 ㄷ을 붙여 쓰면 간단합니다. 각 획의 길이만 비슷하면 너무 납작하거나 홀쭉해지지 않을 거예요.

ㄹ은 가로획 사이 공간을 일정하게 유지하는 것이 포인트!

 비교해 보세요

러그 러그

ㄹ의 가로획 사이 공간이 충분히 확보되지 않거나 지나치게 넓을 경우 가독성을 해친다.

리 더 리 더 리 더

레 게 레 게 레 게

러 그 러 그 러 그

라 틴 라 틴 라 틴

라 커 라 커 라 커

✳️ 모음이 아래에 올 때

모음이 아래에 오는 경우 ㄹ은 납작한 형태로 씁니다. 각 획에서 세로획만 살짝 짧게 쓰면 자연스럽게 납작해집니다. 자연히 모음이 옆으로 올 때의 ㄹ과 달리 가로획 사이 공간이 줄어들겠지요.

로키 로라 루트

가로획 사이의 공간을 일정하게 유지하되, 그 공간을 줄이면 자연스럽게 납작한 형태의 ㄹ이 완성된다.

모음이 옆으로 오든 아래로 오든 상관없이 ㄹ 내부 공간을 일률적으로 같게 쓰면, 모음이 아래에 오는 글자는 상대적으로 글씨가 커집니다.

 비교해 보세요

로 라

'라'를 쓸 때처럼 ㄹ의 내부 공간 크기를 '로'와 같게 하면, 상대적으로 '로'의 글자 크기가 커지는 것을 볼 수 있다.

잘생긴팁 모음 위치에 따른 공간의 변화에 항상 신경 써야 합니다.

로 고 로 고 로 고

각 료 각 료 각 료

루 키 루 키 루 키

교 류 교 류 교 류

타 르 타 르 타 르

★ 받침으로 쓰일 때

ㄹ이 받침으로 쓰이는 경우도 모음이 아래에 올 때처럼 세로획을 짧게 씁니다. 여기서 차이는 가로획을 좀 더 길게 쓴다는 점입니다. 모음이 아래에 있는 경우에는 ㄹ의 세로획만 살짝 줄였다면, 받침으로 쓰는 ㄹ은 가로획도 좀 더 길게 써서 더 납작한 형태의 ㄹ로 쓰는 것이지요. 그렇게 하면 받침이 글자의 아래를 튼튼하게 받쳐주는 느낌을 줍니다.

모음이 옆에 오는 경우와 아래에 오는 경우, 받침으로 쓰이는 경우의 모양이 모두 다르다.

 비교해 보세요

초성의 ㄹ과 받침의 ㄹ의 형태를 위치에 따라 다르게 썼다. 그 반대로 쓰면 균형이 없어 보인다.

덧붙여 간단하게 꾸밈을 넣는다면 마지막 ㄴ 부분의 각을 둥글게 굴려 쓰면서 ㄹ 가로획 사이 공간을 다르게 쓰는 것입니다.

잘생긴팁 획의 길이보다 중요한 것은 공간의 구성입니다.

결국 결국 결국

고글 고글 고글

돌담 돌담 돌담

데굴 데굴 데굴

탈락 탈락 탈락

자음 ㅁ, ㅂ, ㅍ은 공통으로 내부에 공간을 갖고 있습니다. 글자 모양을 정갈하게 쓰기 위해서는 공간을 확보하여 이 공간이 분명하게 보이도록 쓰는 것이 중요합니다.

✳ ㅁ 쓰기

ㅁ은 세 획으로 나누어 쓰도록 주의하세요. 글씨를 빨리 쓰다 보면 획이 연결되어서 내부 모양이 삼각형이 되기 쉽습니다. 혹은 막히지 않은 공간이 생기기도 하지요. 반드시 세 획으로 나누어 연습하면서 내부 공간이 네모를 유지하도록 써 보세요.

무리 담력

모음의 위치에 따라 ㅁ의 가로세로 획 길이에 차이가 있다.

ㄱ, ㄴ, ㄷ과 마찬가지로 모음이 옆으로 올 때는 세로획을 길게, 모음이 아래로 오거나 받침으로 쓰일 경우에는 가로획을 살짝 길게 써줍니다.

💡 비교해 보세요

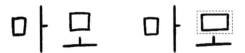

ㅁ 아래에 모음이 있다고 해서 ㅁ의 가로획을 지나치게 길게 쓸 필요는 없다.

잘생긴팁 꾸밈을 위한 ㅁ을 쓸 때는 숫자 12처럼 쓰면 됩니다.

마 늘 마 늘 마 늘

무 역 무 역 무 역

남 미 남 미 남 미

탐 라 탐 라 탐 라

금 고 금 고 금 고

✹ ㅂ 쓰기

ㅂ의 기본형은 4획으로 쓰는 형태로 두 세로획을 왼쪽부터 차례로 긋고 가로획을 위부터 아래의 순서로 긋는 것입니다. ㅂ도 마찬가지로 내부 공간이 생기는데, 이를 균형 있게 쓰는 꿀팁이라면, 먼저 그은 세로획의 절반 정도의 지점에서 가로획을 그어주는 것입니다. 이렇게 하면 가운데 획을 기준으로 위아래 공간이 같게 생겨서 보기 좋은 형태가 됩니다.

 비교해 보세요

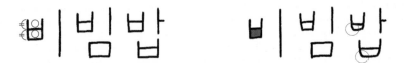

ㅂ 내부 공간이 사각형을 유지해야 한다. 그렇지 않으면 전체적인 밸런스가 무너지기 때문이다.

ㅂ 역시 놓이는 위치에 따라 모양이 달라지는데, 모음이 옆에 오는 경우에는 세로로 긴 모양을, 모음이 아래에 오는 경우에는 가로로 긴 모양을 생각해서 쓰면 됩니다. 받침으로 쓰이는 경우 세로는 조금 짧아지고 가로는 조금 길어지게 되는 형태입니다.

모음의 위치에 따른 모양 변화에 주목!

잘생긴팁 빨리 쓰지 않도록 주의하세요! 자칫 세로획에서 가로획으로, 가로획에서 가로획으로 연결되기 때문입니다.

바 보 바 보 바 보

꿀 벌 꿀 벌 꿀 벌

봄 날 봄 날 봄 날

매 듭 매 듭 매 듭

말 굽 말 굽 말 굽

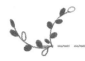

★ ㅍ 쓰기

ㅍ은 '가로획+왼쪽 세로획+오른쪽 세로획+아래 가로획'의 순서로 씁니다. 이때 가운데 쓰이는 두 세로획의 모양에 따라 느낌이 다른데, 앞서 배운 ㅂ처럼 가운데 공간이 사각형을 유지하도록 쓰는 것이 좋습니다. 이 세로획을 아래쪽으로 서로 모이는 사선으로 쓰면, 획이 모여 접점이 생기면서 답답한 느낌을 주기 때문입니다.

파리 파도 표범

표범에서 알 수 있듯 ㅍ과 ㅛ는 떨어뜨려 써주는 것이 좋다.

ㅑ, ㅕ, ㅛ, ㅠ처럼 모음에서도 평행한 두 획은 짧더라도 나란히 쓰고 한 점에 모이지 않도록 하는 것이 보기에 좋습니다.

 비교해 보세요

투ㅛ 투ㅛ

ㅍ과 ㅛ에 접점이 생기고 획이 붙으면 답답한 느낌이 든다.

잘생긴팁 익숙해지면 ㅍ의 첫 가로획과 아래 획들을 분리해 써 보세요.

피 자 피 자 피 자

필 독 필 독 필 독

폭 포 폭 포 폭 포

파 견 파 견 파 견

편 지 편 지 편 지

자음 ㅇ, ㅎ 역시 내부에 공간을 갖고 있습니다. 앞서 배운 ㅁ, ㅂ, ㅍ과 달리 동그란 공간이 생기기 때문에 자칫 공간이 작아질 수 있어요. 더욱 주의를 기울여 이 공간이 분명하게 보이도록 쓰는 것이 중요합니다.

✦ ㅇ 쓰기

자음 ㅇ은 설명하기도 쓰기도 가장 어려운 자음입니다. 한 점에서 시작하여 다시 그 점에서 끝나기 때문이죠. ㅇ을 잘 쓰기 위한 방법은 완전한 원의 형태로 쓰거나 타원형의 형태로 쓰는 것입니다. 하지만 그 보다 우선될 것이 적당한 크기입니다. 같이 쓴 모음에 비해 내부 공간이 너무 크면 어색할 수밖에 없습니다. 처음에는 생각보다 조금 작게 쓰는 것이 편안한 글씨 쓰기에 도움이 될 거예요.

ㅇ의 크기가 위치에 따라 변하지 않는다.

컴퓨터 폰트로 연습을 하면 모음의 위치에 따라 옆으로 길쭉한 타원형이 되기 쉽습니다.

 비교해 보세요

잘생긴팁 ㅇ은 시작점까지 획을 연결해 확실히 동그라미가 닫히도록 쓰는 것이 좋습니다.

열매열매열매

오이오이오이

엉뚱엉뚱엉뚱

잉어잉어잉어

용기용기용기

⭐ ㅎ 쓰기

ㅎ을 쓸 때도 ㅇ 부분은 앞서 쓴 ㅇ처럼 닫힌 원의 형태로 씁니다. 위에 있는 두 획은 가로획을 길이를 달리하여 쓰거나, 사선(세로획)과 가로획으로 쓰면 됩니다. 이때 주의할 점은 가운데 가로획인데, 너무 길어지지 않도록 유의하면, 균형 잡힌 형태가 될 수 있어요.

하마 호박 놓다

ㅎ에서 ㅇ의 크기가 위치에 따라 변하지 않는다.
쓸 때는 내부 공간의 크기에 거의 변화를 주지 않고 작게 유지한다.

잘생긴팁 ㅎ 옆에 모음이 올 때 ㅎ의 가로획이 너무 길게 써서 옆의 모음 자리를 침범하지 않도록 주의하세요.

호 떡 호 떡 호 떡

다 홍 다 홍 다 홍

놓 다 놓 다 놓 다

화 가 화 가 화 가

희 망 희 망 희 망

자음 ㅅ, ㅈ, ㅊ은 공통으로 아래로 찍는 마지막 획이 있습니다. 기본적으로 먼저 긋는 대각 선의 가운데 지점에서 나머지 대각선을 그으면 모양을 쉽게 잡을 수 있습니다. 또 앞서 배운 다른 자음들처럼 모음의 위치에 따라 모양을 다르게 써야 합니다.

✦ 모음이 옆에 올 때

ㅅ, ㅈ, ㅊ을 모음 없이 쓸 때는 마지막 획을 대각선 획에 대칭되도록 펼쳐서 쓰면 됩니다. 하지만 옆으로 모음이 나오는 경우에는 마지막 획의 방향을 좀 더 아래를 향하게 그어 줍니다. 이렇게 쓰면 옆에 오는 모음과 공간이 생겨서 읽기에 훨씬 편하지요. 역시 공간 확보는 가독성을 높이는 데 큰 도움을 줍니다.

시절 자연 참깨

ㅅ을 기본으로 위에 짧은 가로획을 추가한 것이 ㅈ, 선 하나를 더 그은 것이 ㅊ이라고 생각하면 쉽다.

💡 비교해 보세요

정신 정신

모음이 옆에 있는데 ㅅ과 ㅈ의 사선을 넓게 그으면 모음 사이의 공간이 좁아 답답해 보인다.

 잘생긴팁 마지막 획을 떨어뜨리지 말고 붙여서 쓰도록 주의하세요. 기본형과 좁은 형태, 넓은 형태도 따로 연습하면 좋습니다.

식 사 식 사 식 사

자 석 자 석 자 석

시 절 시 절 시 절

녹 차 녹 차 녹 차

참 깨 참 깨 참 깨

✸ 모음이 아래에 올 때

ㅅ, ㅈ, ㅊ의 마지막 획의 변화에 주목하세요. 모음이 아래에 있는 경우에는 ㅅ, ㅈ, ㅊ의
마지막 획을 가로로 넓게 씁니다. 그러면 아래 오는 모음과의 공간이 생겨 보기 좋습니다.
이때 마지막 획은 마주한 대각선 획의 1/3 위치에서 시작하면 공간이 적절하게 생기면서
보기에 편합니다.

숲 속 중심 청춘

마지막 획이 시작하는 위치를 확인한다!

모음 위치에 상관없이 ㅅ, ㅈ, ㅊ의 마지막 획 위치를 잡으면 글자 모양이 어정쩡해집니다.
그리고 ㅅ, ㅈ, 마지막 획이 수직 또는 수평이 되지 않도록 주의하세요.

 비교해 보세요

충전 충전

'충'의 'ㅊ'에서 마지막 획의 시작 위치를 너무 높게 잡거나 ㅜ의 가로획과 거의 수평으로 쓰지
않도록 한다. 마지막 획의 수평 정도를 모음의 위치에 따라 잡아야 한다. 이것은 모음이 옆으로
올 때도 마찬가지로 주의해야 하는 부분이다.

숲 속 숲 속 숲 속

석 쇠 석 쇠 석 쇠

조 깅 조 깅 조 깅

만 족 만 족 만 족

청 춘 청 춘 청 춘

☀ 받침으로 쓰일 때

ㅅ, ㅈ, ㅊ이 받침으로 쓰이는 경우에는 기본 형태로 쓰면 됩니다. 이때 마지막 획이 시작하는 위치는 대각선의 가운데로 잡고 쓰세요. 또 하나 꿀팁은 마지막 획의 길이 역시 앞서 쓴 대각선의 절반 정도로 쓰는 거예요. 이렇게 쓰면 균형 잡힌 모양이 되어 아래에서 안정적으로 받쳐주는 느낌을 줍니다.

찾잔 짖다 낳빛

받침의 자음은 조금 더 넓게 펼쳐진 느낌이 들게 써도 괜찮다.

그렇다고 받침을 너무 크게 쓰거나 대각선으로 뻗은 두 획의 각도를 넓게 쓰면, 균형이 맞지 않습니다.

 비교해 보세요

첫술 첫술

찻 잔 찻 잔 찻 잔

차 렷 차 렷 차 렷

짖 다 짖 다 짖 다

낮 빛 낮 빛 낮 빛

숯 불 숯 불 숯 불

write

연필로 또박또박

짧은 선의 아름다움

지난주 자음을 중심으로 글자 모양을 바르게 쓰는 연습을 마쳤습니다. 이번 주부터는 연필을 사용해서 글씨체를 바르게 하는 방법을 살펴봅시다. 사실 요즘은 연필보다는 볼펜이나 플러스펜처럼 잉크 재질의 필기구를 더 자주 사용하지요? 그래서 가끔 연필로 글씨를 쓰면, 자연스럽지 않거나 상상했던 것보다 좀 이상한 모양으로 쓰기도 할 거예요. 하지만 연필이라는 필기구는 종이 재질의 느낌을 살려주거나, 농담이 표현되는 등 특유의 감성을 느끼게 해주지요. 처음에는 어색하겠지만 차분히 쓰다 보면 연필 손글씨에 반하게 될 거예요. 다시 한번 중요한 것은 속도! 천천히 따라 쓰면서 연습해 보세요.

어렸을 때 쓰던 깍두기 노트 기억하세요? 왠지 칸을 꽉 채워야 할 것 같은 부담이 생겨서 자신의 평소 글씨체와는 상관없이 크고 딱딱하게 쓰게 됩니다. 하지만 이런 노트를 잘 이용하면 글자의 모양을 바로잡는 데 도움이 됩니다. 글자의 자음과 모음이 어디쯤 위치하는지 주의 깊게 살피며 연습해 봅시다.

★ 자음과 모음 사이 공간 주기

글자는 자음과 모음을 아울러 쓰기 때문에 각자 있어야 할 곳, 그곳에 쓰는 것이 중요합니다. 그러기 위해서는 자음과 모음의 사이 간격, 또 자음 내부와 모음 내부의 간격을 적절히 분배하여 쓰는 것이 중요합니다. 이렇게 글자를 구성하는 요소 간에 공간이 적절히 확보되어 있으면 읽기 좋은 편안한 글씨체로 보입니다.

마음 닿기 오늘 하루

자음과 모음이 닿지 않도록 쓰는 것이 포인트!

💡 비교해 보세요

연필 연필

획이 많은 글자는 특히 획끼리 붙지 않도록 간격을 유지해야 한다.
획이 많은데다 붙어 있으면 더 답답해 보인다.

잘생긴팁 ㅏ, ㅑ, ㅓ, ㅕ, ㅣ 처럼 모음이 옆에 오는 글자를 쓸 때 모음과 받침은 붙어도 되지만, 첫 자음과는 붙지 않도록 해야 합니다. 자음과 모음의 간격을 여유 있게 맞추는 꿀팁입니다!

마음닿기 마음닿기

오늘하루 오늘하루

기분좋게 기분좋게

그럼어때 그럼어때

나도좋아 나도좋아

✹ 글자와 글자 사이 공간 주기

글자 내부의 요소도 간격을 맞춰 쓴 것처럼, 글자마다도 최소한의 자기 공간이 필요합니다. 글에도 숨 쉴 공간이 필요하니까요. 이처럼 글자 사이에 공간이 적절하면 글의 전달력도 자연스레 높아집니다. 다음 글자의 위치를 예상하고 덩어리로 읽을 수 있기 때문이죠. 글자 사이가 지나치게 벌어지면 읽는 속도가 느려지고, 반대로 지나치게 좁으면 호흡이 빨라져서 읽는 속도보다 내용 파악할 시간이 부족하기 때문입니다.

오늘을 기분 좋게 시작해

글자끼리 가깝게, 그렇지만 남의 자리를 침범하지 않도록 쓴다.

그러나 글씨를 빠르게 쓰는 습관이 있는 경우에는 자연스럽게 앞글자의 획 마지막 부분과 뒷글자의 첫 획이 이어지고 글자끼리 죽 이어지지요. 그러면 글자 각자의 공간이 사라지고, 읽기 힘든 악필 문장이 되는 거죠.

 비교해 보세요

힘내요오늘도 힘내요 오늘도

글자끼리 너무 멀거나, 혹은 너무 가까우면 읽기에 나쁘다.

잘생긴팁 그래도 획이 자꾸 이어진다면, 획을 조금 짧게 써 보세요!

힘 내 요 파 이 팅

힘 내 요 파 이 팅

내 가 있 잖 아

내 가 있 잖 아

든 든 한 아 침 밥

든 든 한 아 침 밥

오 늘 의 할 일

오 늘 의 할 일

사 고 싶 은 물 건

사 고 싶 은 물 건

책이나 신문처럼 폰트로 작성한 글을 보면 각각의 글자 크기가 거의 같게 느껴집니다. 폰트는 획의 간격이라던가, 글자 내부 공간의 크기 등이 일정하기 때문이에요. 손글씨를 쓰면서 모든 글자의 크기를 같게 쓰기는 쉽지 않아요. 거의 불가능하다고 해도 과언이 아닙니다. 하지만 걱정하지 마세요. 방법은 간단합니다.

★ 사각 틀 활용하기

시작하기 전에 여러분이 앞에서 쓴 글자를 살펴보세요. 혹시 네모 칸에 �꽉 채워 쓰려고 한 경우에는 너무 뻑뻑하고 어색해 보이지요? 여기서 제시한 네모 칸은 '이 칸을 벗어나지 않게'라는 의미입니다. 또 십자 점선은 '글씨의 중심이 여기'라는 뜻으로 이해하고 글자를 써보세요. 분명 쓰기는 자연스러우면서도 전체 문장은 단정해 보일 거예요. 획이 네모 칸을 벗어나지 않게 쓰면서도 글씨가 십자선의 중심에 맞게 쓰는 것, 이것이 단정해 보이는 손글씨의 비밀입니다.

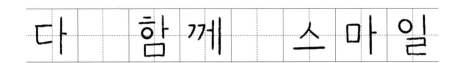

글자 전체 모양은 다르지만, 각 글자를 십자 점선 중앙에 맞추어 써서 균형 있게 보인다.

잘생긴팁 그래도 기본형 연습을 위해서는 어느 정도 크게 쓰는 것이 좋아요.

다 함께 스마일

다 함께 스마일

나른한 아지랑이

나른한 아지랑이

소나기 끝 무지개

소나기 끝 무지개

모두 다 으랏찻차

모두 다 으랏찻차

겨울 소식 상고대

겨울 소식 상고대

✱ 다양한 사각 틀 활용하기

또 하나, 글자 크기를 비슷하게 만드는 비법은 다양한 사각 틀을 활용하는 것입니다. 앞서 각 글자의 중심을 맞춰 사각 틀 안에 쓰는 연습을 했습니다. 그렇게 쓰다 보니, 조금 어색한 부분이 나오지요? 예를 들어 '봄비'라는 단어를 정사각형 틀에 맞추어 쓰면 '봄'은 납작한 모양이 됩니다. 왜 그럴까요? 받침의 유무에 따라 글자의 모양이 다르기 때문이죠. 이럴 때는 직사각형과 정사각형의 마법을 부려보세요. 기본적으로 받침이 있는 글씨는 직사각형의 크기에 맞게, 받침이 없는 글씨는 정사각형에 맞게 쓰면 잘 정돈된 손글씨가 됩니다.

 비교해 보세요

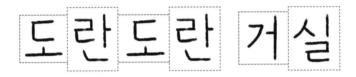

'란', '실'은 길쭉한 네모 칸에, 나머지는 정사각형 틀에 쓰면 변화와 규칙이 잘 드러나 보입니다. 일률적으로 같은 모양으로 쓰면 '란', '실'은 옹색해 보이고, '도', '거'는 휑해 보입니다.

잘생긴팁 단, 문장을 쓸 때 직사각형에 맞는 글자는 그것대로, 정사각형에 맞는 글자는 그것대로 크기를 맞추어야 합니다.

엄마의 서재

엄마의 서재

도란도란 거실

도란도란 거실

노 젓는 뱃사공

노 젓는 뱃사공

따뜻한 이불 속

따뜻한 이불 속

도토리가 데굴데굴

도토리가 데굴데굴

이 설명글이 쓰인 문장에서, 어절(띄어쓰기 단위) 사이 간격은 어느 정도인가요? 만약 이 글을 원고지로 옮겨 쓴 뒤, 원고지 선을 지운다면 어떻게 보일까요? 아마 같은 글이라도 원고지에 썼던 글은 이빨이 빠진 듯 매우 성겨 보일 거예요. 왜냐하면 띄어쓰기의 공간 크기는 원고지의 한 칸이 아니기 때문입니다.

✴ 글자의 절반만 띄어쓰기

컴퓨터로 타이핑을 할 때 스페이스 바를 한 번 누르면 아마 글자 폭의 절반만큼의 공간이 생길 거예요. 손글씨를 쓸 때 띄어쓰기가 어색하다면, 이렇게 기준을 정해 보세요. 문장 전체가 자연스러워 보일 거예요. 말은 쉽지만, 어떻게 쓰면 좋을까요? 여기 모눈종이를 준비했어요. 모눈종이에서 네 칸에 한 글자를 쓰고, 두 칸만큼을 띄어보세요.

 비교해 보세요

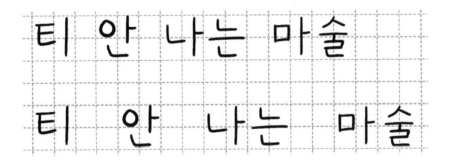

한 글자의 절반 크기만큼 띄어 써야 보기 좋다.
온전한 글자 하나 크기만큼 띄어 쓰면 보폭이 큰 걸음과 같은 느낌이 든다.

할 수 있어
할 수 있어

오늘 밤도 잘 자
오늘 밤도 잘 자

꺼질 듯한 모닥불
꺼질 듯한 모닥불

티 안 나는 마술
티 안 나는 마술

틀리지 않고 쓰는 법
틀리지 않고 쓰는 법

앞쪽에서 모눈종이가 없다고 생각하고 앞에서 쓴 글을 보세요. 어떤가요? 생각보다 가깝게 써도 공간이 충분할 거예요. 그러니 과감하게 가깝게 써 보세요. 단, 각 글자의 사생활은 지켜줘야 합니다. 앞서 말한 대로 다음 글자의 획이 앞글자의 공간을 비집고 들어가지 않도록 주의하세요.

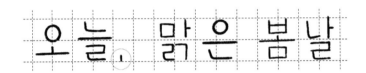

글자 절반만큼의 간격을 띄어쓰면 보기 좋다.

쉼표나 마침표, 물음표와 같은 문장 부호를 쓸 때도, 글자 절반만큼의 공간에 쓰세요.

향기로운 봄날, 밤을 걸어요

향기로운 봄날, 밤을 걸어요

엄마 품처럼,
포근한 바람이 분다

엄마 품처럼,
포근한 바람이 분다

초가지붕 위,
달님 그리워 핀 박꽃

초가지붕 위,
달님 그리워 핀 박꽃

지금까지는 각 글자를 바르게 쓰는 방법을 중심으로 연습했다면, 이제 문장 전체를 중심으로 손글씨 쓰는 법을 생각해 봅시다. 글자를 쓸 때도 십자 점선의 가운데를 기준으로 쓰듯이, 문장을 쓸 때도 하나의 중심선을 잡고 이에 맞춰 쓰도록 노력해 보세요. 문장 전체의 중심이 맞으면 각 글자가 조금씩 삐뚤빼뚤해도 균형 있는 덩어리로 보입니다.

★ 중앙선을 맞춰 쓰기

흔히 쓰는 노트의 선은 위 문장과 아래 문장을 나누는 경계선일 뿐입니다. 그 선을 기준으로 문장을 쓰기보다는 노트의 위, 아래 두 선의 가운데 중앙선이 있다고 생각하고 그 선을 기준으로 문장을 쓰는 것이 좋습니다.

좋은 날, 너와 함께

윗선이나 아랫선에 붙지 않도록 글씨를 쓴다.

잘생긴팁 옆 글자에 신경 쓰기보다 지금 쓰고 있는 한 글자에 집중해서 써 보세요!

좋은 날, 너와 함께

좋은 날, 너와 함께

나의 심장을 뛰게 할

나의 심장을 뛰게 할

한 여름 밤의 콘서트

한 여름 밤의 콘서트

아래 세 가지 예시를 비교해 보세요. 각 글자의 맨 꼭대기 위치에 중심을 잡고 뒤의 글자를 이어 쓰면 아래선이 들쭉날쭉해집니다. 반대로 아랫선에 맞추어 쓰면 위쪽이 들쭉날쭉합니다. 그러면 어떻게 할까요? 위, 아래 선의 중앙에 중심선이 있다고 생각하고 그에 맞춰 각 글자를 쓰면 문장 전체가 고르게 보입니다.

 비교해 보세요

청춘은 도전이다　위쪽으로 중심을 맞추어 아래쪽이
　　　　　　　　　불안해 보인다.

청춘은 도전이다　아래쪽에 중심을 맞추어 키가 들쭉
　　　　　　　　　날쭉해 보인다.

청춘은 도전이다　가운데 중심을 맞추어 보기 좋다.

잘생긴팁　문장의 중심 유지는 두 줄 이상의 문장을 쓸 때 더욱 필수적입니다.

청춘은 도전이다

청춘은 도전이다

담장 너머 뻗은 나무

담장 너머 뻗은 나무

달빛 아래 핀 꽃

달빛 아래 핀 꽃

손글씨를 연습할 때 가장 어려운 점은 무엇인가요? 생각만큼 예쁘지 않은 글씨는 둘째고, '대체 뭘 쓰지?'라는 고민이 가장 클 것 같아요. 그럴 땐 낙서가 정답입니다. 엄마에게 쓸 메모도 좋고, TV 광고의 글도 좋습니다. 그저 머릿속에 떠오르는 대로 낙서를 해 보세요. 스케치한다고 생각하고 생각나는 말들을 자유롭게 써보세요.

★ '좋아요'를 부르는 낙서들

'야근, 이제 그만하고 싶다', '오늘은 족발이 당기는군', '그 영화 재밌다던데, 누구랑 보지?' 같은 낙서 같은 또는 혼자 일기에 쓸 법한 문장들은 의외로 많은 공감을 얻는 문장들입니다. 문장이 생각났으면 손글씨로 옮겨 봐야겠지요?

그 영화 재밌다던데, 누구랑 보지?

직사각형으로 쓸 글자와 정사각형으로 쓸 글자를 확인하고 크기를 맞춘다. 띄어쓰기는 한 글자의 반!

글자의 내부 공간, 글자 간의 간격, 문장 전체의 중심 등 앞서 연습한 내용을 다시 한번 떠올리며 써 봅시다.

야근, 집에 가고 싶다

야근, 집에 가고 싶다

오늘은 족발이다!

오늘은 족발이다!

출근길에 읽는 책

출근길에 읽는 책

걷지 않고 뛸 수는 없는 노릇입니다. 지금은 글씨체를 교정하는 시기이므로, 낙서를 하더라도 글자 하나하나에 집중해서 쓰세요. 문장이 주는 느낌을 살리려고 꾸미기 시작하면 밸런스가 무너지기 쉽습니다. 아래 예시를 비교해 보세요.

 비교해 보세요

어제 일찍 잤어야해

어제 일찍 잤어야해

느낌보다는 글씨에 집중!

어제 일찍 잤어야해

어제 일찍 잤어야해

그냥 더 자 버릴까?

그냥 더 자 버릴까?

딱 십 분만 더 자야지

딱 십 분만 더 자야지

write

볼펜으로 깔끔하게

기울기의 중요성

디지털 시대를 사는 요즘, 손글씨로 무엇을 쓸 기회가 많지는 않지만, 쓰게 되는 대부분 상황에서는 볼펜을 잡게 됩니다. 자주 사용하는 필기도구로 깔끔한 글씨를 쓸 수 있다면 좋겠지요?
볼펜은 펜 끝에 달린 작은 볼이 구르며 잉크를 내보내는 방식의 필기구입니다. 그래서 큰 힘을 주지 않아도 미끄러지듯 죽죽 빨리 쓸 수 있습니다. 이 때문에 손글씨가 더 어렵게 느껴질 수도 있을 거예요. 하지만 몇 가지 방법을 익히고 따라 쓰다 보면 볼펜 글씨도 아름답게 바뀔 거예요.

지금까지 글자 크기를 일정하게 쓰는 연습을 했다면 이제 글자의 특성에 맞게 크기를 바꾸어 쓰는 방법을 알아볼까요? 일상적으로 글씨를 쓰다 보면 글자 크기를 비슷하게 맞추어 쓰지 않는데요, 예를 들어 이름자를 쓸 때도 '이' 씨와 '황' 씨의 글자 크기는 다르게 마련이죠. 그렇다면 어떻게 차이를 주면 될까요?

★ 글자 크기가 다르다는 것은

글자마다 크기를 비슷하게 맞추려고 '황'처럼 받침자까지 있는 글자를 칸에 욱여넣어 쓰면 획끼리 붙어서 알아보기 힘듭니다. 반대로 '이'처럼 간단한 모양의 자음 모음으로 구성된 글자를 큰 칸에 맞추어 쓰면 내부 공간이 너무 커져서 휑해 보입니다.

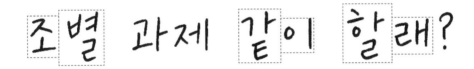

'별', '같'과 '이', '래'의 크기가 달라 리듬감이 느껴진다.

이렇듯 구성 요소가 많으면 획 사이의 공간이 더 필요해서 글자 크기가 커지게 마련입니다. 반대의 경우는 공간이 더 작아지니 글자도 자연히 작아지는 거고요. 이렇게 글자의 특성을 생각해서 쓰면, 자연스럽게 크기 차이가 나고 리듬감까지 느껴집니다.

조별 과제 같이 할래?

조별 과제 같이 할래?

함께하는 기쁨

함께하는 기쁨

내 마음 속 동심

내 마음 속 동심

✦ 글자 폭도 리듬 있게 쓰기

글자 크기를 결정하는 것은 받침자가 있고 없음을 포함해서, 글자의 전체 획수입니다. 앞서 말했듯이 획수가 많은 글씨를 작은 공간에 쓰면 답답해 보이고, 반대로 획수가 적은 글씨를 큰 공간에 쓰면 상대적으로 빈 곳이 많아 휑해 보입니다. 아래의 예시처럼 ㅒ, ㅖ 등과 같이 획순이 많은 모음이 오면 글씨의 폭도 함께 커집니다.

💡 비교해 보세요

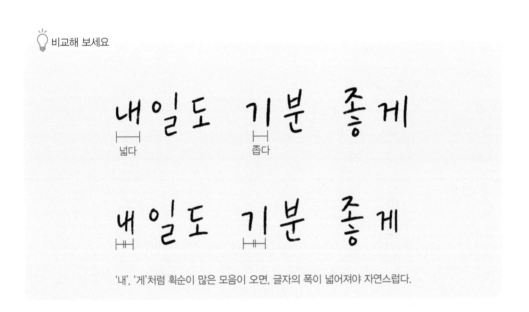

'내', '게'처럼 획순이 많은 모음이 오면, 글자의 폭이 넓어져야 자연스럽다.

획수와 관계없이 전체적으로 같은 폭으로 쓰면, 문장 전체를 봤을 때 오히려 크기를 잘못 맞춰 쓴 것처럼 보입니다. 그렇다고 크기 차이가 너무 나면 안 되겠죠? 그러면 어느 정도 크기 차이가 적당할까요? 이렇게 기준을 정해보세요. 획 사이 간격을 일정하게 쓰면 크기 차이도 정비례하여 달라집니다.

오늘도, 내일도 기분 좋게

오늘도, 내일도 기분 좋게

탕수육이 제일 좋아

탕수육이 제일 좋아

괜찮아, 그럴 수도 있지

괜찮아, 그럴 수도 있지

12 일차 중요한 건 중요하게 _중심 단어 강조하기

글자를 구성하는 요소에 따라 글자 크기가 자연스럽게 달라지는 것 말고, 의도적으로 어떤 글자를 크게 쓰기도 합니다. 친구와 이야기를 나눌 때, 어떤 단어를 크게 말할 때가 있지요? 글을 쓸 때도 마찬가지입니다. 문장을 쓸 때 어떤 단어를 조금 크게 써서 그 중심 내용을 알려주기도 합니다.

✦ 명사를 크게 쓰기

대부분 문장에서는 명사와 함께 쓰는 조사보다는 명사가 주제를 더 잘 드러내 줍니다. 그러니 '꽃이다'의 '꽃', '달님과'의 '달님'을 조금 크게 쓰는 것이 '이다', '과'를 크게 쓰는 것보다 훨씬 자연스럽겠지요? 명사의 크기를 다른 조사나 서술어보다 크게 하여 강조의 느낌을 줄 수 있습니다.

바람의 언덕에서

'바람', '언덕'을 더 크게 써서 강조하고, 뒤에 오는 '의'와 '에서'를 작게 썼다.

> **잘생긴팁** 명사를 강조하기 위해서는 단순히 그 단어를 크게 쓰기만 해서 될 일은 아닙니다. 강조하는 단어와 반비례하여 따라오는 조사를 작게 쓰는 것이 포인트입니다.

매일 청춘을 삽니다

매일 청춘을 삽니다

푸른 바람의 언덕

푸른 바람의 언덕

내 마음 속 뭉게구름

내 마음 속 뭉게구름

✺ 강조하려는 내용 크게 쓰기

글은 사람의 마음을 대변한다고 하지요. 글을 쓸 때 자신이 강조하고 싶은 내용은 자연히 힘주어 쓰거나 상대적으로 크게 적기 마련이에요. 아래 문장을 비교해 볼까요? 왼쪽 문장은 '청춘'이 강조된 형태로, 젊은이의 싱그러움이 느껴집니다. 오른쪽 문장은 '오늘'이 강조된 형태로, '오늘'이라는 현재에 중심을 둔 것입니다.

💡 비교해 보세요

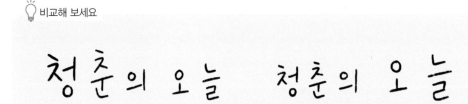

한 문장에 명사가 둘 이상이라면 강조하고 싶은 부분만 크게 쓴다.

그렇지만 여러 문장으로 이루어진 글에서 강조하려는 단어를 너무 많이, 너무 크게 쓰면 잘 읽히지 않습니다.

엄마야 누나야 강변 살자
뜰에는 반짝이는 금모래빛
뒷문 밖에는 갈잎의 노래
엄마야 누나야 강변 살자

특히 여러 줄의 문장을 쓸 때는 강조할 부분을 선별해서 쓴다.

엄마의 **청춘**은 오늘부터

엄마의 **청춘**은 오늘부터

하늘과 바람과 별과 시

하늘과 바람과 별과 시

내 인생의 저녁 놀

내 인생의 저녁 놀

한글을 쓸 때 영문 이탤릭 서체처럼 기울여서 쓰면 한층 깊은 느낌의 글씨체가 됩니다. 간단하게 세로획의 기울기를 일정하게 유지하여 쓰면 문장 전체가 단정해 보입니다. 마치 영화나 드라마의 타이틀이 그것만으로 극 전체의 분위기를 알려주는 역할을 하는 것처럼, 문장을 읽기도 전에 내용의 느낌을 전달할 수 있어요.

★ 가로획에 변화 주기

단어나 문장에서 가로획은 항상 수평을 유지해야 하는 것은 아닙니다. 가로획을 기울기 없이 쓰는 것도 좋지만, 단정하다 못해 자칫 지루해 보일 수도 있기 때문입니다. 가로획을 그을 때 약간 각도를 주어 그으면 새로운 느낌의 글씨체가 완성됩니다.

새로운 시작 　 전설의 탄생

가로획이 전체적으로 오른쪽 위로 올라가는 듯한 형태로 되어 있어, 도약과 같은 힘찬 분위기를 전한다.

왼쪽은 기울기에 변화를 주어 느낌을 살린 형태이고, 오른쪽은 정보의 전달에 목적을 둔 형태입니다. 이처럼 둘을 비교해보면, 분위기 전달에 있어 정자체보다 꾸며 쓴 글씨가 훨씬 유리하다는 것을 알 수 있습니다. 특히 잘 아는 단어나 문장의 경우, 기울기 변화가 가독성에 크게 영향을 미치지 않습니다.

 비교해 보세요

슈퍼루키 슈퍼루키

가로획 기울기 변화는 문장에 역동성을 부여한다.

연습 끝, 새로운 시작이다

연습 끝, 새로운 시작이다

슈퍼루키, 전설의 탄생

슈퍼루키, 전설의 탄생

점심시간 오 분 전

점심시간 오 분 전

✴ 세로획에 변화 주기

세로획의 변화는 문장 전체에 새로운 분위기를 만듭니다. 세로획을 기울여 쓰면 강조점이 확실한 슬로건 형태의 손글씨가 됩니다. 아래 예시처럼 '성공'이라는 단어가 주는 느낌이 세로획의 기울기를 통해 잘 나타나 있습니다.

💡 비교해 보세요

오른쪽은 문장의 분위기를 표현하기보다는 문장 자체를 정갈하게 쓴 예시이다.

아래 예시처럼 가로획의 기울기는 다양하더라도 세로획의 기울기를 일정하게 유지하면, 전체 문장이 단정해 보입니다. 하지만 이러한 변화는 꾸밈을 위한 요소의 하나일 뿐, 반드시 기울여서 써야 하는 것은 아닙니다.

신나는 여름 휴가
우리들 이야기

가로획의 기울기는 다양하게 변하더라도 세로획의 기울기는 일정하게 유지한다.

신나는 여름 휴가

신나는 여름 휴가

우리들 이야기

우리들 이야기

선배처럼 친구처럼

선배처럼 친구처럼

영문 알파벳을 잘 쓰는 방법도 한글을 처음 연습할 때와 크게 다르지 않습니다. 천천히 그리고 획마다 펜끝을 떼면서 한 획, 한 획 쓰면 깔끔한 모양이 완성됩니다. 한글과 달리 대문자와 소문자가 있는 알파벳, 볼펜을 잡고 천천히 연습해 볼까요?

✦ 대문자 바르게 쓰기

알파벳을 처음 배울 때 대부분 네 개의 선이 가로로 그어진 노트에 연습을 했을 거예요. 제가 이 노트에 연습할 때 가장 어려웠던 점은 스펠링 하나의 폭을 어느 정도로 잡고 써야하는지 몰랐던 거예요. 가로 선이 있으니 높이는 잘 맞지만, 세로 점선이 없어서 알파벳마다 폭이 들쭉날쭉했어요. 아마 여러분도 저와 같은 고민을 했겠지요? 폭을 일정하게 맞추어 천천히 하나씩 써 봅시다.

알파벳마다 높이와 폭을 일정하게 쓴다. 세로획의 길이가 다르면 글씨가 들쭉날쭉해지니 주의한다.

 비교해 보세요

HAPPY

HAPPY

표시된 가로 폭에 꽉 채워서 쓰되,
세로획이 기울지 않도록 주의한다.

잘생긴팁 한글과 마찬가지로 세로획이 전체적인 기울기를 좌우합니다. 세로획을 바르게 내리 그으세요.

APPLE APPLE

CAMEL CAMEL

DOUBLE DOUBLE

FLIGHT FLIGHT

JOURNEY JOURNEY

★ 소문자 바르게 쓰기

대문자와 달리 소문자는 가운데 점선이 그어진 높이보다 더 위로, 혹은 더 아래로 획이 넘어가는 알파벳이 있습니다. a, c, e 등은 가운데 점선의 높이만큼 쓰지만, b, d, f는 그 높이보다 위쪽으로 획이 올라갑니다. 또 g, j, p 등은 밑선보다 더 아래로 획이 내려갑니다. 이때 위로 올라가는 부분은 맨 윗줄까지, 아래로 내려가는 부분은 맨 아래쪽까지 써야 합니다. 영문 소문자를 쓸 때는 이 높이를 일정하게 맞추는 것이 아주 중요합니다.

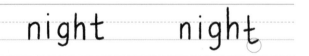

a, c, e를 쓸 수 있는 가운데 점선까지의 높이를 'x높이'라 한다.
그보다 높이 올라가는 글자를 어센딩 레터, 아래로 떨어지는 글자를 디센딩 레터라고 한다.

💡 비교해 보세요

어센더 라인과 디센더 라인에 맞춰 알파벳의 높이를 일정하게 쓴다.
오른쪽처럼 높이가 일정하지 않으면 들쑥날쑥하게 보인다.

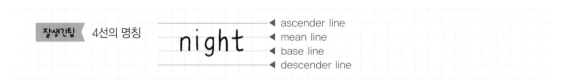

잘생긴팁 4선의 명칭 ◀ ascender line
◀ mean line
◀ base line
◀ descender line

double double

flight flight

jeep jeep

lavender lavender

quality quality

요즘 같은 디지털 시대에도 손글씨를 꼭 써야 하는 곳이 있는데요, 은행이나 관공서의 양식을 보면, 여전히 해당 사항을 직접 써야 하는 내용이 많습니다. 또 어떤 기업은 자필로 쓴 입사지원서를 제출하라고도 하지요. 자신의 손글씨에 자신이 없거나, 평소에는 괜찮은데 빠르게 쓰면 글씨가 흐트러지는 사람들이라면 더 걱정이 많을 것입니다. 오늘은 다양한 양식에 내용을 채우는 연습을 해 보겠습니다.

★ 칸 안 공간 만들기

빈칸을 보면 어느 정도 크기로 써야 할지, 어디를 기준으로 써야할지 막막할 거예요. 아주 간단한 비법이라면, 빈 칸의 위 아래를 노트의 선이라고 생각하는 것입니다. 노트를 쓸 때처럼 칸을 꽉 채워서 쓰는 것이 아니라, 그 선을 넘지 않겠다는 생각으로 쓰면 됩니다. 또 내용에 따라 왼쪽 정렬을 해서 써도 되고, 가운데 정렬을 해서 써도 됩니다.

이름	손 글 씨
이메일	songulssi@dongyang.com
연락처	010 2345 6789

공란이 세로로 가지런히 있고, 쓸 내용이 한글, 영문, 숫자 등 다양하다면 왼쪽 정렬을 해서 쓰는 것이 보기 편하다.

 잘생긴팁 펜은 번지지 않는 볼펜으로 쓰는 것이 좋습니다.

 이벤트 신청서

이름	손글씨
신청 이유	어렵게 다함께 시간을 맞춰 온 여행입니다. 이벤트에 당첨된다면 잊지 못할 추억이 될 것 같아요
받고 싶은 선물	우리 가족을 담을 스튜디오 촬영권 받고 싶어요!

이름	
이메일	
연락처	

✦ 단락 끊어 쓰기

긴 글은 내용에 따라 단락으로 끊어서 쓰면 좋습니다. 이때 원고지에 쓰는 것은 아니더라도 단락 맨 처음을 한 글자 정도 띄어서 씁니다. 그래야 단락마다 호흡을 끊어서 읽을 수 있기 때문입니다.

💡 비교해 보세요

행의 높이에 맞추어 꽉 차게 쓰면 글자 크기가 너무 크고 빡빡해 보인다.
반대로 본인의 글자 습관을 고수하여 너무 작게 쓰면 분량이 적어 보이고 읽기도 힘들다.

또 양식마다 행 간격이 좁기도, 넓기도 한데, 자신이 자주 쓰던 글자 크기에서 크게 벗어나지 않는 정도의 크기로 행의 2/3 정도 차도록 쓰면 좋습니다. 칸을 꽉 채울 정도로 크게 쓰면 보기에도 너무 빡빡하고, 줄을 넘어 쓰기 쉽기 때문입니다.

잘생긴팁 글씨는 너무 크지 않게, 띄어쓰기는 확실하게!

인터스텔라

분야: SF
러닝타임: 169분
개봉일: 2016. 01. 14

감독: 크리스토퍼 놀란
출연: 매튜 맥커너히(쿠퍼)
　　　앤 해서웨이(브랜드)
　　　마이클 케인(브랜드 교수)

명대사:
순순히 밤을 받아들이지 마오.
노인들이여, 저무는 하루에 소리치고 저항해요
분노하고, 분노해요. 사라져가는 빛에 대해.

사랑은 시공간을 초월하는
우리가 알 수 있는 유일한 것이에요.
이해는 못하지만 믿어보기는 하자구요

write

납작펜으로 예쁘게

멈추면 비로소 보이는 각

이제 글씨 쓰기에 자신감이 붙기 시작했나요? 지금까지 손글씨의 기본을 갖추기 위한 연습을 했다면 지금부터는 글씨를 예쁘게 쓰는 연습을 해 봅시다.

이번 주에 연습할 필기 도구는 납작펜입니다. 시중에는 펜촉의 크기와 무른 정도에 따라 다양한 종류의 납작펜이 있습니다. 몇 가지로 써 보고 손에 착 달라붙는 펜을 골라 연습해 봅시다.

처음 납작펜을 사용하면 대부분 납작한 면을 종이에 대고 쓰는데, 생각만큼 글씨 모양이 예쁘지 않을 거예요. 펜촉이 넓기 때문이죠. 납작한 면을 활용하는 방법은 잠시 미뤄두고 우선 모서리를 활용하여 쓰는 연습을 해봅시다.

✴ 모서리로 각을 살려 쓰기

모서리로 쓰면 글자의 획 끝에 각이 집니다. 이런 경우에는 획의 길이를 짧게 하여 귀여운 느낌으로 글씨를 쓸 수 있습니다. 이때 종이 위에 닿는 펜촉의 각도를 일정하게 해야 모서리 각이 일정하게 나옵니다.

커피 같이 마실까?

펜촉의 각이 주는 느낌을 충분히 살려 귀여운 느낌이 살아났다.
이때 모서리가 처음부터 끝까지 일정하게 유지되면 전체적으로 안정적인 형태가 된다.

펜촉의 납작한 부분으로 쓰면 획의 두께가 두꺼워지기 때문에 획 길이가 짧은 경우에 가독성이 낮아집니다. 물론, 캘리그라피의 경우 다양한 표현을 위해 충분히 활용할 수 있는 방법이지요.

💡 비교해 보세요

오늘 저녁 꿀 맛
오늘 저녁 꿀 맛

짧은 획을 납작한 부분으로 쓰면 획 사이 간격이 좁아보인다.

냉 면 냉 면

칼 국 수 칼 국 수

수 제 비 수 제 비

비 빔 면 비 빔 면

감 자 옹 심 이 감 자 옹 심 이

✹ 굵게, 또 얇게 쓰기

펜촉의 각으로 충분히 느낌 있는 손글씨를 쓸 수 있지만, 문장이 길어지면 좀 지루한 느낌이 들 수도 있어요. 그럴 땐 캘리그라피처럼 획의 두께를 다르게 쓰는 거예요. '아니, 딱딱한 펜으로 어떻게 두께를 다르게 쓰나요?'라고 생각하겠지만, 사실 납작펜의 펜촉은 생각보다 무릅니다. 누르는 힘을 다르게 하면 획의 굵기에 변화를 줄 수 있어요. 평소보다 세게 눌러 쓰면 획이 두껍게 됩니다. 예를 들어 가로획은 평소처럼, 세로획은 힘을 줘서 쓴다면, 획의 두께 차이로 인해 새로운 서체처럼 보일 거예요.

가끔씩 오래 보자

힘의 변화를 주지 않으면 전체적으로 획의 두께가 같아져서 자칫 단조롭게 느껴진다.

하지만 모서리로 쓰는 동안 너무 세게 눌러 쓰면 펜촉이 금새 망가집니다. 누르는 힘을 조질해서 써아 글씨는 예쁘게, 펜은 오래 쓸 수 있어요!

잘생긴팁　힘줘서 누르기 힘들다면 반대로 중간 중간 힘을 빼고 써 보세요.

92

링 귀 네 링 귀 네

푸 실 리 푸 실 리

스 파 게 티 스 파 게 티

부 가 티 니 부 가 티 니

탈 리 아 텔 레 탈 리 아 텔 레

넓고 좁고 다양하게 _ 펜촉 두께 활용하기

납작펜 중에 양쪽으로 쓸 수 있는 납작펜이 있는데, 자주 쓰는 펜은 펜촉의 두께가 각각 2.0mm와 3.5mm로 되어 있습니다. 사실 2.0mm나 3.5mm 모두 노트 필기나 정보 전달을 목적으로 하는 글씨 쓰기에 적합한 굵기는 아닙니다. 하지만 이 굵기를 잘 활용하면 색다르게 표현된 글씨를 완성할 수 있습니다.

★ 2.0mm로 필압 표현하기

펜촉의 굵기에 따라 쓰는 방법에도 차이가 있는데, 우선 2.0mm 펜촉으로 써 봅시다. 펜촉의 납작한 부분으로 글씨를 쓰면 그냥 써도 글씨가 예쁘게 보입니다.

달이 예쁜 밤 같이 걸을래?

○ 부분을 제외한 나머지 부분을 납작면으로 쓰면 다양하게 표현할 수 있다.

그런데 '소나기'나 '첫눈'을 쓸 때 예뻤던 글씨가 '아지랑이'나 '하얀눈'을 쓰면 난감한 상황이 생깁니다. 원이 있는 두 자음, ○과 ㅎ의 가운데 원이 공간으로 남지 않고 까맣게 채워지는 것이지요. 간단한 해결 방법이 있어요. 바로 동그라미를 쓸 때만 모서리를 세워서 쓰는 거예요.

💡 비교해 보세요

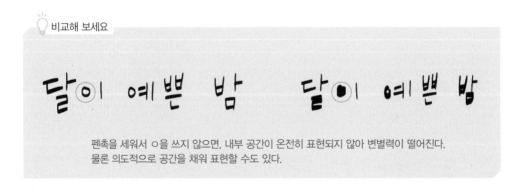

펜촉을 세워서 ○을 쓰지 않으면, 내부 공간이 온전히 표현되지 않아 변별력이 떨어진다.
물론 의도적으로 공간을 채워 표현할 수도 있다.

잘생긴팁 ○ 뿐 아니라 ㅃ이나 ㅍ처럼 획이 많은 글자를 쓸 때도, 자형이 제대로 보이지 않는다면 펜촉을 세워서 써 보세요!

힘내요!　　힘내요!

고마워요　　고마워요

잘자요　　잘자요

굿모닝　　굿모닝

화이팅　　화이팅

✦ 3.5mm로 필압 표현하기

3.5mm 펜촉은 한글로 된 글을 쓰기에는 적합하지 않습니다. 자음과 모음이 섞여 획수가 많은 경우에는 획이 붙어 덩어리지기 쉽기 때문입니다. 그러니 처음부터 끝까지 3.5mm 펜촉으로 문장을 써내려가기 보다는, 획에 따라 글자의 모양에 따라 모서리와 2.0mm 펜촉을 적절히 섞어서 쓰면 좋습니다. 일정한 규칙을 정하고 쓴다면 통일감이 생겨서 문장 전체가 가지런해 보입니다. 가장 쉬운 방법은 ㅇ, ㅁ처럼 내부 공간이 있거나, ㅃ, ㅍ처럼 획은 많은 부분은 모서리로 쓰고, 모음의 세로획은 3.5mm, 그리고 나머지는 2.0mm로 정하고 써 보세요.

필획의 특징에 따라 펜촉을 알맞게 선택하여 다양하게 표현한다.

💡 비교해 보세요

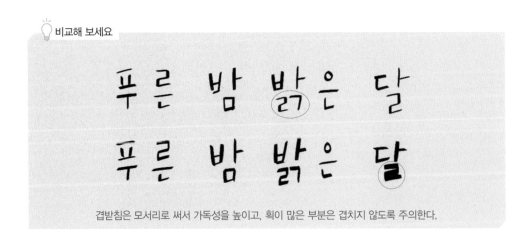

겹받침은 모서리로 써서 가독성을 높이고, 획이 많은 부분은 겹치지 않도록 주의한다.

잘생긴팁 한 문장에서 펜촉의 방향을 바꾸어 쓰지 않도록 주의하세요. 펜촉의 방향이 바뀌면 모서리의 각이 일정하게 생기지 않습니다.

커피 마실래? 커피 마실래?

잠깐 쉬어가기 잠깐 쉬어가기

감정 털어놓기 감정 털어놓기

어차피 해피엔딩 어차피 해피엔딩

말괄량이 삐삐 말괄량이 삐삐

납작펜의 매력이라면 곡선을 최대한 줄이고 각진 느낌을 표현하는 것입니다. 각진 글씨체를 작게 쓰면 아기자기 귀여운 맛이 나고, 크게 쓰면 강인한 느낌을 줍니다. 앞서 펜촉의 특징 때문에 자연스럽게 생기는 각을 활용하는 방법을 설명했습니다. 오늘은 글자 전체가 각이 진 느낌을 어떻게 표현하는지 알아봅시다.

✴ 자음 모음 떼어 쓰기

글씨에 각을 만들어 주기 위해서는 획마다 가급적 직선으로 그으면 됩니다. 직선 위주의 선으로 글자가 구성되어 있으면, 전체가 꽉 짜여져 각이 잡혀 보일 거예요.

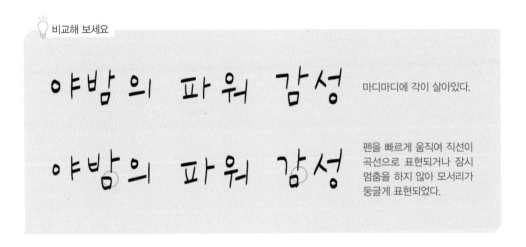

💡 비교해 보세요

야밤의 파워 감성　마디마디에 각이 살아있다.

야밤의 파워 감성　펜을 빠르게 움직여 직선이 곡선으로 표현되거나 잠시 멈춤을 하지 않아 모서리가 둥글게 표현되었다.

그리고 기본 획순에 맞춰 쓰면 획을 나누어 쓰면 좀 더 각진 모양이 될 거예요. 예를 들어 ㅂ을 쓸 때도 가로 두 획을 이어 쓰지 말고 끊어 써야 직선 획이 생기면서 각진 글자가 나옵니다. 마찬가지로 자음에 이어 모음을 쓸 때도 정확히 펜촉을 종이에서 떼어, 끊어 써야 각을 살릴 수 있습니다. 그러려면 천천히 쓰는 것, 잊지 마세요.

야밤의 파워 감성이 돋는 날

야밤의 파워 감성이 돋는 날

예쁘다 너, 오늘은 더

예쁘다 너, 오늘은 더

행복할 내일을 응원할게

행복할 내일을 응원할게

✦ 천천히 각 만들기

글자 전체에 각을 주려면 '구'의 ㄱ, '달'의 ㄷ처럼 글자의 모서리 부분을 각이 지게 쓰는 것입니다. 한 획인데 어떻게 각을 만드느냐가 문제이겠죠? 운동장을 둘러 뛴다고 상상해 봅시다. 천천히 뛰거나 걷는다면 모서리에서 방향을 바꾸어 틀어 갈 수 있지만, 속도를 내어 뛰는 중이라면 갑자기 방향을 트는 것은 거의 불가능할 거예요. 쓰기도 마찬가지지요. 납작펜을 이용해 글자의 모서리에 각을 만들어내는 방법은 간단합니다. 바로 '잠시 멈춤'입니다. 모서리가 있는 자음을 한 번에 연결하듯 쓰는 게 아니라, 일시 정지하듯 잠깐 멈췄다 다시 쓰는 거예요. 1초면 충분해요!

각지게 글씨 쓰기

오늘부터 시작

ㄱ이나 ㄴ, ㄹ처럼 모서리가 있는 글씨는 곡선이 생기지 않게 쓴다.

잘생긴팁 쉬었다 쓰는 것이 익숙하지 않을 때는 아래 직선을 따라 그려보세요. 어때요, 각이 살아났나요?

각지게 글씨 쓰기

각지게 글씨 쓰기

오늘부터 손글씨 시작

오늘부터 손글씨 시작

당신을 늘 러브합니다

당신을 늘 러브합니다

기본에 충실하게 연습했다면 이제부터는 변칙적인 획순을 활용해 연습해 볼까요? 자음의 획순이나 형태를 바꿔주는 것만으로도 다양하게 표현할 수 있어요.

★ 두 획으로 ㄹ 쓰기

ㄹ을 쓸 때 3획이 아닌 2획으로 획수를 줄여 색다른 모양을 만들 수 있습니다. ㄱ을 쓰고 ㄷ을 쓰는 것은 같지만, ㄷ 부분을 한 획에 쓰는 거예요. 그러면 마치 캘리그라피처럼 ㄹ을 쓸 수 있습니다.
ㄷ을 한획에 쓸 때는, ㄷ의 첫 가로획이 끝나는 지점에서 ㄴ을 이어쓰는 거예요. 영문 알파벳 Z를 쓰는 느낌으로요.

술래잡기 룰루랄라

ㄹ이 받침으로 쓰일 때도 같은 방식으로 쓴다.

잘생긴팁 아예 한 획으로 ㄹ을 쓰는 방법도 있지만, 처음에는 맨 위 가로획과 아래 가로획을 평행으로 쓰기 어려워요. 이러면 글자가 비뚤어 보입니다.

룰루랄라 기차여행

룰루랄라 기차여행

솔직발랄 깨방정

솔직발랄 깨방정

우리 닐리리맘보

우리 닐리리맘보

✸ 획순 바꿔 ㅂ, ㅌ 쓰기

ㅂ은 원래 세로 두 획을 긋고 가로 두 획을 긋지만, 이 또한 순서를 바꾸
거나 획수를 줄여 형태가 다른 자형을 만들 수 있습니다. ㄴ을 먼저 쓰고
오른쪽에 세로획으로 테두리를 막은 뒤, 만들어진 틀의 한 가운데 가로획
을 긋기만 하면 완성입니다. 4획으로 이루어진 ㅂ보다 곡선이 한번 들어가기 때문에 훨씬
부드러운 느낌을 줍니다. 이처럼 납작펜은 획에 각을 주어 강한 느낌을 표현하는데 좋지
만, 반대로 부드러운 곡선을 표현할 때도 새로운 느낌을 줄 수 있습니다.

ㅌ은 획순을 바꾸어 두 개의 가로획을 그은 뒤 ㄴ을 쓰지 않고, 먼저 ㄷ을
쓰고 가로획을 그어 보세요. ㅌ 내부 공간을 일정하게 배분할 수 있는 장
점도 있어요.

💡 비교해 보세요

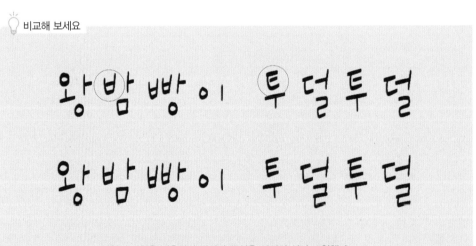

변형된 자형을 적용하여 직선과 곡선을 적절히 섞어 표현했다.
기본 획순으로 쓴 문장과는 색다른 느낌이 든다.

잘생긴팁 펜촉의 기울기를 일정하게 유지하면서 쓰세요.

왕밤빵이 투덜투덜

왕밤빵이 투덜투덜

터덜터덜 퇴근 길

터덜터덜 퇴근 길

빵빵 타요 버스

빵빵 타요 버스

납작펜으로 쓴 단어나 문장은 그 자체로도 충분히 매력적입니다. 이 매력적인 글씨들을 돋보이게 하는 방법은 간단합니다. 말풍선 하나, 글씨를 감싸는 선, 아니면 화살표 하나만 넣어줘도 안 꾸민 듯 꾸민 문장으로 변신합니다.

✸ 무선노트에 필기하기

말풍선이나 원형 틀 안에 문장을 쓸 때는 한 줄로 늘어 쓰기보다는 줄을 내려쓰면 문장에 덩어리가 만들어지면서 그 모양이 훨씬 귀엽게 느껴집니다. 또 한 행의 길이를 짧게 만들면 다이어리의 구석도 활용하여 꾸밀 수 있어요.

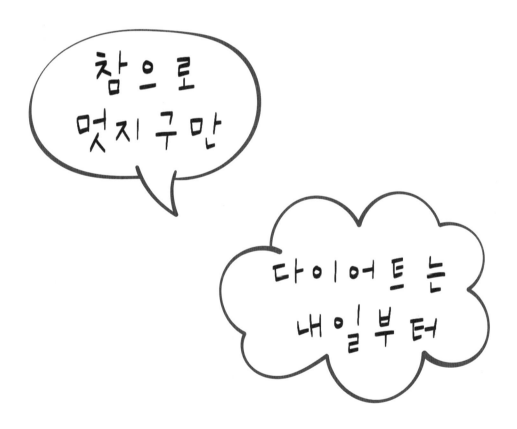

짧은 문장이라도 나눌 수 있는 부분에서 아래로 내려 두 줄 이상으로 만든다.

참으로
멋지구만

참으로
멋지구만

다이어트는
내일부터

다이어트는
내일부터

저녁은
뭘 먹을까나

저녁은
뭘 먹을까나

✿ 일정표 꾸미기

다양한 색깔 펜을 이용하면 다이어리에 있는 달력에 일정을 써서 다이어리를 알록달록 예쁘게 꾸밀 수 있습니다. 그렇지만 무엇보다 읽기 쉽게.

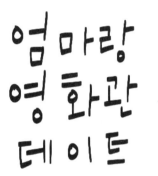

짧은 문장인데 너무 길게 늘어뜨리면 읽기도 쉽지 않고, 꾸미기도 쉽지 않습니다.

칸의 폭을 생각하지 않고 쓰다가 문장을 아무데나 잘라 내려쓰면 읽기에 불편해요. 이럴 땐 왼쪽 정렬을 해서 쓰되, 띄어쓰기를 기준으로 내려 쓰세요. '무서운'을 쓰고 '중간'을 다 쓸만큼 여유가 없다면 '중간'부터 행을 내려 씁니다.

💡 비교해 보세요

타이완
가족 여행

타이완
가족 여행

❀승희❀
생일파티

❀승희❀
생일파티

엄마랑 ♡
영화관 데이트

엄마랑 ♡
영화관 데이트

write

플러스펜으로 어른스럽게

연결의 묘미

주변에서 가장 쉽게 구할 수 있는 필기도구 중 하나가 바로 플러스펜입니다. 요즘엔 색상도 다양하게 나와 글씨를 꾸밀 때도 많이 사용하고 있지요. 플러스펜은 쓸수록 펜촉이 닳아 뭉툭하게 되지요? 처음 사용할 때 뾰족한 느낌이 사라져도 잉크를 흘리며 지나가는 유려한 선의 매력은 그대로입니다. 이번 한 주 동안은 플러스펜으로 차분한 느낌의 글씨부터, 광고에서 볼 법한 글씨까지 연습해 봅시다.

우리가 사무실에서 자주 사용하는 플러스펜은 생각보다 다양한 글씨 표현이 가능한 좋은 쓰기 도구입니다. 특히 가는 선을 연결하여 만드는 글씨는 멋진 작품이 되기도 합니다. 마치 캘리그라피 작품처럼 보입니다. 실제로 플러스펜은 획의 두께 표현이 가능하기 때문에 확대해서 보면 붓으로 쓴 듯한 느낌이 듭니다.

★ 자음 모음 붙여 쓰기

자음과 모음을 연결하여 쓸 때 가장 쉽게 연습할 수 있는 글자가 '니' 혹은 '노'입니다. ㄴ의 끝과 ㅣ의 첫 부분을 연결하면 곡선으로 표현됩니다. '노'를 쓸 때도 ㄴ과 ㅗ를, ㅗ의 세로 획과 가로획을 연결하면 세 획이 한 획으로 연결되면서 곡선미가 살아납니다. '니'와 '노'를 한 획에 쓰는 연습이 끝났다면, '나', '다', '라', '도'와 같이 여러 획으로 된 글자도 획을 연결하여 써 보세요.

자음과 모음을 붙여 쓰면 자연스러운 맛이 난다.
그리고 획이 연결되는 부분에서 펜의 움직임이 빨라지지 않도록 주의한다.

잘생기팁 연결된 선이 보이면 자연스럽게 손이 빨라지면서 글씨를 빠르게 완성하려 하게 됩니다.
하지만 천천히 써야 모양이 제대로 나옵니다.

너 나 노 너 나 노

ㄴ자 ㄴ자

노인 노인

담장 담장

돌담 돌담

★ 기울기를 일정하게 쓰기

이처럼 여러 획을 연결해서 쓰다 보면 글씨체가 다시 망가진 느낌이 들기도 합니다. 곡선만 생각하고 쓰다 보니 앞서 배운 여러 규칙을 무시하고 쓰기 때문이에요. 이때는 세로획의 기울기만은 꼭 맞추어 써 보세요. 부드러우면서도 단정한 글씨체가 완성됩니다.

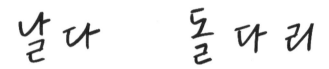

세로획의 기울기가 일정하여 곡선미가 돋보이면서도 단정한 느낌이 든다.

'니'가 적용된 부분은 세로획의 기울기를 비슷하게 하면 안정감이 생깁니다. 오른쪽처럼 세로획의 기울기가 글자마다 다르면 문장의 전체적인 형태가 무너지지요.

 비교해 보세요

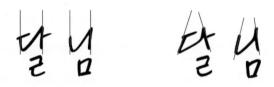

세로획의 기울기가 일정해야 단정해 보인다.

도리 도리

달님 달님

돌다리 돌다리

남달라 남달라

도긴개긴 도긴개긴

자음과 모음을 연결해 유려한 느낌의 손글씨를 연습할 수 있는 글자가 또 있습니다. '그', '구'처럼 ㄱ에 가로획으로 시작하는 모음이 결합된 글자입니다. 이렇게 자음과 모음이 연결된 손글씨는 훨씬 자연스러운 느낌으로 보일 거예요.

★ 2는 숫자, 곡선 없애기

먼저 ㄱ을 쓰는 방법입니다. 원래 ㄱ은 가로획이 끝나는 지점에서 각을 내어 세로로 내리 긋는데, 여기서는 이 각을 없애고 둥글게 만드는 것이 포인트입니다. 그리고 ㅡ, ㅜ, ㅠ와 같이 가로획을 먼저 쓰는 모음을 쓸 때, ㄱ의 세로획 마지막 부분과, 모음 가로획의 앞부분을 이어서 한 번에 쓰는 것입니다. 그러면 아마 숫자 2와 같은 모양이 생길 거예요. 여기서 주의할 점이라면, 숫자 2를 쓰는 방향 그대로 펜을 움직여 쓰는 것이지, 숫자 2를 쓰는 것은 아닙니다. 아무래도 숫자 2처럼 보인다면, ㄱ의 첫 부분 곡선을 직선으로 조금만 펴고 모서리를 너무 둥글게 쓰지 않도록 합니다. 그러면 2의 모양새가 많이 줄어든 느낌이 들 거예요.

$$2 \ 리 \ 고 \qquad 오 \ 늘$$

자음의 끝 부분과 모음의 첫 부분이 연결되도록 한다.
이때 ㄱ의 첫 부분을 너무 둥글게 쓰지 않도록 한다.

잘생기팁 숫자 2와 다르게 쓰는 또 하나의 방법은 ㄱ의 끝나는 지점을 쓸 때, ㅡ의 첫 부분까지 힘주어 끌고 가는 게 아니고 살짝 힘을 빼서 가느다란 실을 잇는다고 생각하고 써 보세요.

그리고 오늘

그리고 오늘

금손이 되고싶다

금손이 되고싶다

구름까지 손 뻗기

구름까지 손 뻗기

★ 붙일 때도 균형 있게 쓰기

자음과 모음의 획을 연결해 쓰기로 했다면, 다른 글자를 쓸 때도 규칙적으로 붙여 쓰는 것이 좋습니다. 아래 예시처럼 '그'는 자음, 모음의 획을 연결해서 썼다면, '대', '나'의 경우도 획을 끊지 말고 연결해 써야 보기 좋습니다.

💡 비교해 보세요

그대, 그리고 나

그 대, 그 리 고 나

글자마다 비슷한 정도의 깊이와 두께로 연결한다.

잘생긴팁 ㅜ와 ㅠ의 세로획은 가로획에 꼭 붙여 쓰지 않아도 됩니다.

ㅠ ㅜ

그대, 그리고 나

그대, 그리고 나

그리운 어느 날

그리운 어느 날

그렇게 함께

그렇게 함께

지금까지 연습한 다양한 내용을 한 문장에 녹여내는 것은 쉽지 않습니다. 그래도 그동안 연습을 게을리하지 않았으니 어느 정도 글씨체가 자리를 잡았을 거예요. 이제는 여러 작가들의 서체를 따라 쓰면서 자기에게 맞는 서체를 찾는 단계에 와 있습니다. 오늘은 많은 사람들의 사랑을 받고 있는 쓰기 방법을 연습해 보겠습니다. 메모 한 줄에도 그날의 감정을 담아 연습해 보세요.

★ 획을 끊어 쓰기

획을 짧게, 끊어 쓰는 서체를 소개하겠습니다. 획의 길이를 짧게 하여 작게 쓰는데, 이때 획의 길이도 길이지만 획끼리의 접점이 생기는 부분을 연결하지 않고 떼어 쓰는 것이 중요합니다. ㄹ, ㅁ, ㅂ, ㅅ, ㅈ, ㅊ, ㅋ, ㅌ과 같은 자음이나 ㅏ, ㅑ, ㅓ, ㅕ 등과 같은 모음에서 각 획의 접점을 끊어서 써 보세요.

내꺼인 듯 내꺼 아닌 월급

너도 할 수 있어

획이 짧고 각진 것이 특징이다.

잘생긴팁 그렇다고 모든 획을 다 떼어 쓰면 가독성이 낮아집니다. 한두 군데 정도만 떼어 쓰세요.

120

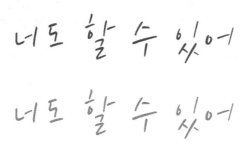

너도 할 수 있어

너도 할 수 있어

오늘이 우리의 하이라이트

오늘이 우리의 하이라이트

내가 좋아하는 날은 바로 오늘

내가 좋아하는 날은 바로 오늘

✦ 직선 획을 강조하기

내용에 따라 힘찬 느낌을 주기 위해서 모서리의 곡선을 없애고 직선으로만 처리하는 방법도 있습니다. 여기에 ㅇ도 마찬가지로 끝을 닫지 않고 쓰면 여유가 느껴집니다. 가로획에 기울기를 주어 문장 전체에 역동성을 불어넣는다면, 더 멋진 캘리그라피형 글씨가 완성됩니다.

 비교해 보세요

청춘이 최대 장점

청춘이 최대 장점

위쪽은 캘리그라피 스타일의 문장으로 '청춘'의 역동성이 잘 드러나 있다.
아래쪽은 정갈한 느낌의 글씨로, 정보 전달이 목적일 경우 어울릴 글씨이다.

가로획에 기울기를 주어 쓰다 보면, 전체 문장이 한쪽으로 올라가기 쉽습니다. 한 글자, 한 글자에 집중하여 문장 전체의 중심선에서 벗어나지 않도록 쓰는 것이 중요해요.

잘쓰는팁　긴 줄의 문장을 쓸 때는 글씨 크기가 일정하도록 쓰세요. 그래야 읽을 때 피로하지 않습니다.

청춘이 최대 장점

청춘이 최대 장점

걱정 마, 다 잘 될 거야!

걱정 마, 다 잘 될 거야!

난 어제로 돌아갈 수 없어!

난 어제로 돌아갈 수 없어!

글자 하나를 쓸 때 긴 획을 한 군데 넣어주면 작품 같은 손글씨를 쓸 수 있습니다. 그러면 '어느 획을 길게 쓸까?', '얼마큼 길게 써야 하지?'하는 고민이 연달아 생길 거예요. 걱정하지 마세요. 지금부터 긴 획이 들어갈 적절한 공간을 찾는 연습과 절대 길게 쓰지 말아야 할 곳을 알아보겠습니다.

★ 길게 늘여 꾸며 쓰기

획을 늘여 글씨를 꾸미려고 할 때, 어떻게 해야 할 지 막막한 것이 사실입니다. 지금까지 줄곧 손글씨를 쓸 때 자음 부분을 중심으로 구조를 잡았던 것처럼, 획을 늘여 꾸며 쓸 때도 자음의 한 부분을 확장하는 것이 가장 쉽습니다. 자음 중에서 아래로 뻗어나갈 수 있는 획이 있는 자음라면 쉽게 꾸밀 수 있습니다. 받침에 쓰인 ㄱ, ㅅ, ㅈ, ㅊ, ㅋ의 마지막 획을 아래로 늘여 꾸미는 거지요. 더러 모음의 세로획을 확장해도 비슷한 느낌을 줄 수 있습니다.

이 맛에 덧칠을 합니다

받침의 세로획을 늘여 꾸민다.

💡 비교해 보세요

이기적인 마음으로 살아보자

이기적인 마음으로 살아보자

'적'에서 ㄱ의 세로획을 아래로 늘여 꾸미는 것은 보기 좋지만,
오른쪽 '자'처럼 모음의 세로획을 위쪽 방향으로 늘이는 것은 좋은 방법이 아니다.

잘생긴팁 획을 길게 늘여서 꾸미는 것은 한 문장에 한 획이면 충분합니다.

힘내지 않아도 괜찮아

힘내지 않아도 괜찮아

가끔씩 티나게 울어보기

가끔씩 티나게 울어보기

나는 그저 나로 살겠습니다

나는 그저 나로 살겠습니다

★ 이곳만은 짧게 쓰기

플러스펜으로 곡선이 있는 글씨를 쓰는 것은 어렵지 않습니다. 다만 획을 길에 늘여 쓰는 것은 생각보다 어렵습니다. 그럴 땐 길게 늘여서는 안 될 곳을 기억하고 쓰면 됩니다. 적절한 규칙에 맞춰 획을 꾸미는 것입니다.

<p align="center">고 구 마 먹 은 기 분 이 야</p>

<p align="center">초성의 가로획이 처음 손글씨를 연습했을 때처럼 꾸밈없이 정직하게 쓰였습니다.</p>

가장 실수를 많이 하는 곳이 바로 초성 자음의 가로획입니다. 대부분 꾸며 쓰기에 접어들면서 첫 획부터 욕심이 나기 시작합니다. 하지만 특히 ㄱ이나 ㄹ, ㅈ, ㅍ처럼 첫 부분이 가로로 시작하는 자음은 가로획을 절대 길게 빼지 않도록 주의하세요.

 비교해 보세요

<p align="center">김밥 먹고 갈래?</p>

<p align="center">김밥 먹고 갈래?</p>

<p align="center">위쪽은 꾸밈 없이 깔끔한 느낌의 손글씨입니다.
아래처럼 ㄱ의 가로획이 길어지면 전체 문장을 읽기에 쉽지 않습니다.</p>

잘생긴팁 ㄱ 이외에 ㄹ, ㅈ, ㅊ, ㅋ, ㅍ, ㅎ도 첫 부분이 가로로 시작되니까 길게 쓰면 안 됩니다.

고구마 먹은 기분이야

고구마 먹은 기분이야

가녀린 팔목 어딨니?

가녀린 팔목 어딨니?

커피 한잔 마시고 싶다

커피 한잔 마시고 싶다

앞서 획을 길게 늘일 수 있는 위치를 찾아 꾸미는 연습을 했습니다. 적절한 위치에 긴 획을 넣어 꾸며주는 연습을 마쳤습니다. 어떤 자음을 꾸밀지, 어떤 방향으로 획을 늘일지 좀 익숙해졌을 거예요. 오늘은 절제의 미에 대해 이야기해 봅시다. 넘침은 부족한 것보다 못하다는 말이 있지요? 손글씨를 쓸 때도 잘 맞는 말입니다. 한 번을 꾸며도 멋있게!

★ 중앙을 피해서 꾸미기

즐기며 살지—

함께 할 수 있어 행복합니다—

가로획을 오른쪽으로 늘이거나, 세로획을 아래쪽으로 늘여 꾸민다.

공간이 생기는 부분이 있다고 하더라도, 글을 꾸밀 때는 문장의 한 가운데보다는 단어의 시작이나 끝에서 꾸미는 것이 좋습니다. 이때, 확장의 방향은 가로, 세로 모두 가능한데, 가로획은 오른쪽으로, 세로획은 아래쪽으로 확장하는 것이 기본입니다.

적당히 하세요 잘하고 있으니까

적당히 하세요 잘하고 있으니까

작은 배려가 만드는 큰 변화

작은 배려가 만드는 큰 변화

행복한 일은 매일 있어!

행복한 일은 매일 있어!

✸ 아랫줄을 꾸미기

문장의 중간을 끊어서 두세 줄로 쓸 경우에는 위쪽보다 아랫줄에서 한두 글자를 골라 꾸며 쓰는 것이 좋습니다. 이때는 각 줄이 평행을 유지하도록 써야 문장 전체 덩어리가 균형을 잃지 않습니다.

오 늘 왜 또 이쁘고 그러세요,
설레게

아랫줄을 꾸민다.

💡 비교해 보세요

그래도 살아 그래도 살아

많이 꾸민다고 더 멋있는 작품이 되지는 않는다.

과유불급은 어느 상황에서나 맞는 말이지만, 손글씨를 쓸 때 특히 명심해야 할 말입니다. 꾸미고 싶은 마음에 너무 여러 곳을 꾸미다 보면 중심을 잃고 모양이 나빠집니다. 위 예시의 왼쪽은 마지막 ㅏ의 가로획을 길게 써서 여운을 표현했어요. 그런데 오른쪽은 꾸밈이 많이 들어갔고, 그 방향도 제각각이라 산만하게 보입니다.

오늘 왜 또 이쁘고 그러세요,
설레게

오늘 왜 또 이쁘고 그러세요,
설레게

맛있는 거나 먹고
잠이나 자지—

맛있는 거나 먹고
잠이나 자지—

롤러코스터 같은 인생에도
최고의 순간은 있다.

롤러코스터 같은 인생에도
최고의 순간은 있다.

write

내가 만드는 첫 작품

곰손을 금손처럼 만드는 마술

보통 작품이라 하면 아무나 할 수 없는 거창한 것이라는 생각이
들기 마련입니다. 하지만 정갈한 글씨로 간단하게 만들 수 있는
작품이 아주 많습니다. 그림을 잘 그리지 않아도, 꾸미는 데 소질
이 없어도 괜찮아요. 지금부터 한 주 동안 다양한 기법을 익히면,
소소하지만 확실한 나의 첫 작품을 만들 수 있을 거예요.

이제까지 연습한 다양한 방법으로 간단한 태그를 만들어 봅시다. 정해진 틀 안에 적는다는 것이 다를 뿐이지, 손글씨를 적는 것은 같으니 어려워할 것 없어요. 선물에 끈으로 매달거나, 꽃다발에 꽂아 카드처럼 활용할 수도 있어요. 직장 상사나 동료에게 건네는 음료병에도 태그를 달아 주면 특별한 선물이 될 거예요.

준비물 태그 종이, 지그펜, 볼펜, 수성색연필

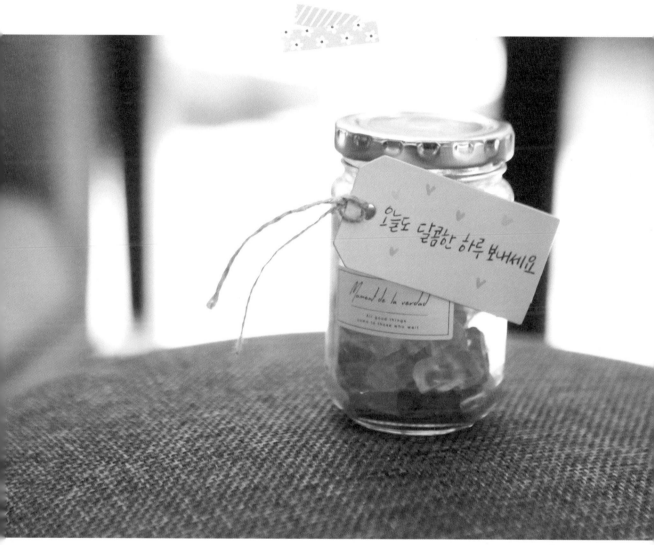

* 별지 도안을 오려 작품을 만들어보세요.

✦ 한 줄로 단정하게 쓰기

크기가 작은 태그에는 간단한 문장을 한 줄로 쓰면 좋습니다. 이때는 문장의 중심이 틀어지지 않도록 주의하세요. 그리고 문장의 내용에 따라 글씨체를 달리 하면 전달력이 높아질 거예요. 짧게 끊어 쓰는 귀여운 글씨체와 연결해서 쓰는 어른스러운 글씨체로 태그를 만들어 봅시다.

오늘도 달콤한 하루 보내세요

글씨체를 통일하여 전체적으로 같은 느낌을 유지하는 것이 좋다.

 비교해 보세요

오늘도 달콤한 하루 보내세요

여러 가지 글씨체가 섞이면 전체 내용이 어색해 보인다.

잘생긴팁 한 줄로 쓸 때는 무엇보다 중심선을 잘 맞춰 쓰고, 여기에 글씨 크기를 다양하게 하여 리듬감을 주세요. 완성도 높은 태그를 만들 수 있습니다.

오늘도 파이팅!

오늘도 파이팅!

수고했어, 오늘 하루도

수고했어, 오늘 하루도

오늘도 달콤한 하루 보내세요

오늘도 달콤한 하루 보내세요

✸ 줄을 늘어뜨려 꽉 차게 쓰기

요즘에 문방구에 가면 책갈피로 쓸 수 있도록 만들어진 태그용 종이가 많습니다. 글씨를 쓸 수 있는 공간이 넓은 만큼 다양한 표현이 가능합니다. 문장을 의미에 따라 끊어 아래로 내려 써주면 짧은 한 문장으로도 공간을 잘 채운 태그를 만들 수 있습니다.

오늘도
반짝반짝
빛나길

오늘도
반짝반짝
빛나길

받는 사람과 내용에 따라 다양하게 정렬하여 쓴다.

문장을 나누어 아래로 내려쓸 땐 내용에 따라 정렬을 다양하게 해 보면 좋습니다. 연배가 높은 분께 감사의 마음을 전할 때는 가운데로 정렬하여 정갈한 느낌을 주면 좋습니다. 친한 친구에게 쓰는 가벼운 글이라면 각 행을 좌우로 불규칙하게 정렬하여 손글씨의 매력이 더욱 도드라진 작품을 만들 수 있습니다.

잘생기팁 태그를 만들 때 가장 어려운 점은 중심잡기입니다. 줄이 없기 때문인데, 그럴 땐 태그 중앙에 연필로 십자선을 그어놓고 중심을 맞춰 써 보세요. 나중에 선을 깨끗하게 지우면 완성!

책 읽는 사람,
좋은 사람

책 읽는 사람,
좋은 사람

우리는 인생의
어느 순간에도 배운다

우리는 인생의
어느 순간에도 배운다

오늘도
반짝반짝
빛나길

오늘도
반짝반짝
빛나길

마음을 표현하는 것은 참 좋은 것 같아요. 손글씨로 꾹꾹 눌러 쓴 카드 한 장은 마음의 깊이를 짐작하게 합니다. '올해 크리스마스엔 꼭 카드를 써야지'하고 다짐하며 카드를 사도 막상 쓰려고 펜을 잡으면 망설이게 됩니다. '무슨 말을 쓰지?', '글씨가 이상한가?', '몇 줄로 써야 하지?' 같은 게 고민이 되니까요. 쉽고 간단하면서 마음을 전할 수 있는 카드, 지금부터 써 볼까요?

준비물 다양한 모양의 카드나 엽서, 지그펜, 색연필 등

✴ 또박또박 읽기 쉽게 쓰기

기쁜 마음으로 카드를 준비했는데 막상 쓰다 보면 점점 올라가거나 아래로 쳐지는 통에 쓰기가 여간 힘이 든게 아닙니다. 그럴 때는 비장의 무기, 연필을 활용해 보세요. 내용을 몇 줄로 쓸지 생각하고 선을 연필로 그은 뒤 그 위에 내용을 쓰면 됩니다. 무엇보다 카드를 받은 사람이 잘 읽을 수 있도록 바르고 단정한 글씨로 쓰는 것, 잊지 마세요.

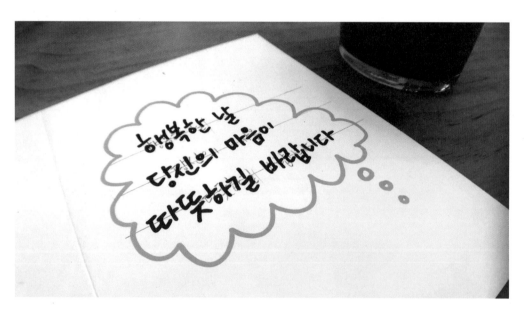

카드에 연필로 선을 그은 뒤 연필로 미리 써 본다.
공간을 적절하게 채울 수 있도록 줄을 내려 쓰되, 줄의 간격을 일정하게 한다.

잘생긴팁 ｜ 그래도 마음에 들지 않아 다 쓴 카드를 여러 장 버렸다면, 먼저 노트에 연습하세요. 받는 사람이
기뻐할 모습을 생각하면, 이 정도 노력은 괜찮잖아요?

항상 건강하세요　　항상 건강하세요

함께 할 수 있어　　함께 할 수 있어
　행복합니다　　　　행복합니다

행복한 날　　　　行복한 날
당신의 마음이　　당신의 마음이
따뜻하길 바랍니다　따뜻하길 바랍니다

★ 하트 하나, 별 하나로 꾸미기

내용도 좋고, 글씨체도 마음에 드는데, 어딘가 모르게 어색할 때가 있지요. 대게는 내용에 따라 줄을 내려서 쓰다 보니 공간이 어중간하게 남아 비어 보이거나 균형이 맞지 않는 경우입니다. 이럴 때는 빈 공간을 채우고 균형을 맞출 수 있는 소품을 넣으면 됩니다. 작은 하트 하나, 별 하나 그려 넣는 것만으로도 충분히 빈자리를 채울 수 있습니다.

오랫동안 추억될 수 있는
하루가 되길 ♥♥

까만 글씨 옆에 있는 빨간색의 작은 하트 하나가 주는 임팩트는 생각보다 강렬하다.
빈 공간이 없이 꽉 차 있는 짜임에는 소품을 넣을 필요가 없다.

잘생긴팁 카드에 빈 공간이 너무 많다면 바탕 무늬처럼 군데군데 작은 하트를 넣어 보세요.

널 위해 준비했어ᵛ

널 위해 준비했어ᵛ

사랑해요 엄마

사랑해요 엄마

오랫동안 추억될 수 있는
하루가 되길 ♥♥

오랫동안 추억될 수 있는
하루가 되길 ♥♥

기쁜 마음으로 준비한 선물, 종이가방부터 예쁘면 좋겠지요? 손글씨로 꾸민 종이가방은 주는 기쁨과 받는 감동을 더욱 크게 할 수 있습니다. 크라프트 재질이라면 매직 하나로, 코팅된 것이라면 페인트마카로 메시지를 써 보세요.

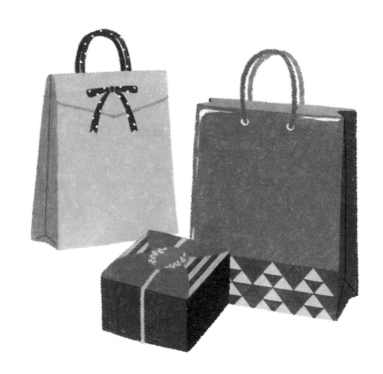

준비물 다양한 재질의 종이가방, 유성 매직(납작한 촉, 둥근 촉), 색깔 네임펜 등

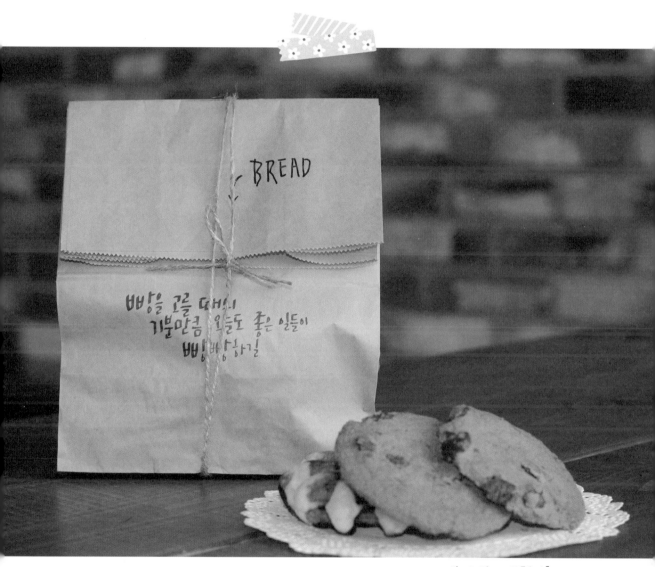

BREAD

빵을 고를 때니
기쁜만큼 오늘도 좋은 일들이
빵빵하길

*별지 도안을 오려 작품을 만들어보세요.

✹ 글자를 기울여 쓰기

쇼핑백에 쓰는 문장은 메시지 전달을 목적으로 하는 것은 아닙니다. 카드와 달리 쇼핑백은 포장의 하나이므로, 내용 전달보다 꾸밈에 중점을 두면 좋습니다. 가독성을 위해 지나치게 또박또박 쓸 필요도, 한 줄로 정갈하게 쓸 필요도 없습니다. 앞서 배운 기법 중에서 획을 기울여 쓰면 공간을 압도하는 느낌을 줄 수 있어요. 못 써도 소생시킬 방법이 있으니, 과감하게 시도해 보세요.

널 위해 준비했다—

오른쪽 위로 날아가 듯 쓰인 문장만으로 충분히 멋진 작품이 된다.

I hope all your birthday wishes and dreams come true

잘생긴팁 쇼핑백에 쓰기 전에 꼭 실제 글자 크기로 연습해 보세요. 글자 크기가 달라지면서 연습했던 글씨체가 제대로 나오지 않기 때문이에요.

널 위해 준비했다—

널 위해 준비했다—

은혜와 사랑에
감사 합니다—

은혜와 사랑에
감사 합니다—

사랑과 행복이 가득한
새해되기를

사랑과 행복이 가득한
새해되기를

⭐ 재질, 디자인에 따라 꾸미기

크라프트 재질의 종이가방은 표면이 거칠기 때문에 재질의 느낌을 살릴 수 있는 펜촉이 두꺼운 펜으로 쓰면 귀여운 느낌을 줄 수 있어요. 코팅이 되어 있거나 비닐 재질의 쇼핑백이라면 번지지 않게 페인트마카나 유성매직으로 써야 합니다. 손날에 묻지 않도록 조심해서 쓰고, 다 쓴 뒤 충분히 말려 주세요.

또 무늬가 있는 쇼핑백이라면 원래 있는 디자인을 활용하여 글자를 배치하거나 꾸며서 특별하게 만들 수도 있습니다.

반짝반짝 빛나는
당신의 크리스마스

삐뚤 빼뚤 귀엽게 써서 문장의 느낌을 살렸다.

I wish you have
a wonderful Christmas

잘생긴팁 펜의 색깔을 다양하게 하여 재질의 색상과 잘 어우러지도록 꾸며 보세요.

언제나
너는 최고!

언제나
너는 최고!

니가 제일
예쁜거 알지?

니가 제일
예쁜거 알지?

반짝반짝 빛나는
당신의 크리스마스

반짝반짝 빛나는
당신의 크리스마스

29 일차 일상에 멋을 더해_ 노트 표지 꾸미기&봉투 쓰기

새로운 시작을 함께 하는 다이어리. 좌우명이나 올해의 다짐이 표지에 써 있다면 꺼내 볼 때마다 시작할 때의 마음가짐이 떠오르겠지요? 또 용돈이나 축의금으로 주는 봉투에도 재치 있는 글을 적어 준다면 이것이야말로 별것 아니지만 별것 같은 소소한 행복까지 덤으로 주는 일이 될 거예요.

준비물 다양한 재질의 노트와 봉투, 유성매직, 색연필, 스티커 등

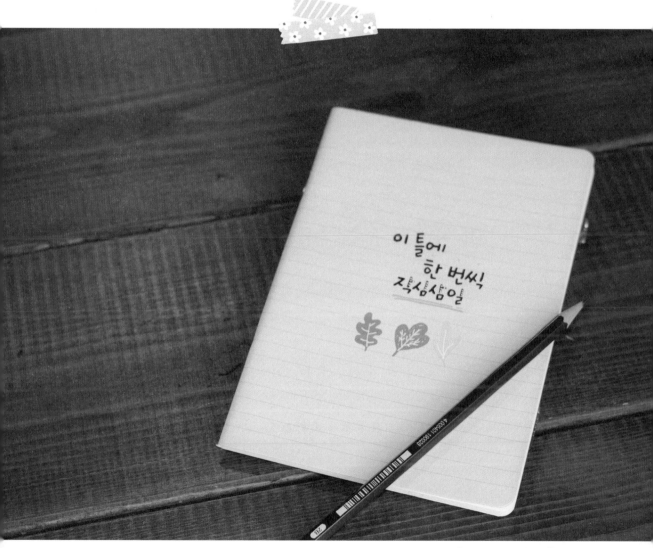

* 별지 도안을 오려 작품을 만들어보세요.

✦ 특별한 노트 만들기

노트나 다이어리에 나만의 문장을 적어 넣으면 세상 어디에도 없는 하나 뿐인 노트가 됩니다. 글씨 쓰기에는 크라프트 재질로 된 표지가 좋지만, 번지지 않는 펜을 사용하면 앞서 종이가방을 꾸밀 때처럼 코팅된 표지라도 꾸밀 수 있습니다. 노트는 물론이고 다이어리는 일년 내내 사용하니까 여러 번 연습한 뒤에 써야겠지요? 연필로 스케치한 뒤, 유성 펜으로 덮어 쓰는 것을 추천합니다. 가려지지 않은 연필 스케치는 지우개로 지우면 됩니다.

오늘의 실패로
내일을 두려워하지 말자

노트를 펼 때마다 힘이 불끈 날 것 같다.

이틀에 한 번씩
작심삼일

다이어리 표지에 쓰이면 좋을 듯한 문구로 '작심삼일'에 포인트를 주어 꾸몄다.

잘쓰기팁 진한 컬러의 표지라면 귀퉁이 부분을 지워본 뒤 연필 스케치를 하세요. 어떤 재질은 지우개로 지웠을 때 색이 빠질 수도 있기 때문이에요.

이틀에 한 번씩
작심삼일

이틀에 한 번씩
작심삼일

매일매일
오늘부터 시작

매일매일
오늘부터 시작

언제나
준비된 자세

언제나
준비된 자세

✴ 흰 봉투 변신하기

흰 봉투이지만 그 위에 진심이 담긴 글을 써 보세요. 세상에 하나 뿐인 봉투로 바뀝니다. 여기에 하트나 꽃잎을 그려 빈 공간을 꾸민다면 감동은 두 배가 되겠지요? 글씨체는 받는 사람에 맞게 정해서 쓰세요. 동생이나 조카에게 주는 거라면 위트 있는 문장을 귀여운 서체로 쓰면 좋고, 어른에게 드리는 거라면 진중한 글씨체가 좋겠지요.

고생했어요,
용돈으로 쓴담쓴담

첫 월급,
감사의 마음을 담았습니다.

서체가 다르면 문장을 포함한 전체의 무게가 달라 보인다. 짧은 문구라도
주변에 장식 요소가 들어가면 좋은 작품이 된다.

잘생긴팁 글씨는 까맣게 꾸밈은 컬러로 넣어 보세요.

생일 선물은 역시 현금

생일 선물은 역시 현금

고생했어요,
　응돈으로 쓰담쓰담

고생했어요,
　응돈으로 쓰담쓰담

첫 월급,
감사의 마음을 담았습니다.

첫 월급,
감사의 마음을 담았습니다.

30일차 리미티드 에디션 _ 텀블러와 우산 꾸미기

벚꽃 시즌에만 나오는 한정판 제품이나 시애틀 스타벅스에 가야만 살 수 있는 상품 같은
상품이라도 리미티드 에디션 제품은 색다른 매력이 있습니다. 오늘은 평범했던 제품에 자
신의 매력을 더해 나만의 리미티드 에디션 작품을 만들어 봅시다. 무늬가 없는 텀블러나
투명한 비닐우산이 손글씨 하나로 특별한 작품이 됩니다.

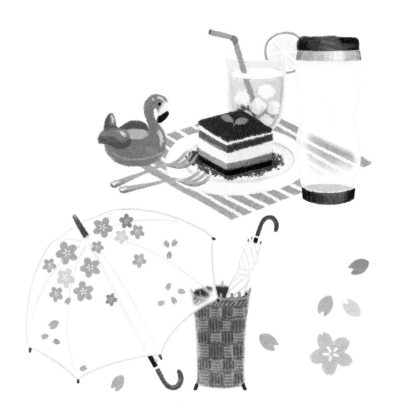

준비물 일회용 우산(투명, 반투명), 텀블러, 유성매직, 양면 스티커, 풀, 가위 등

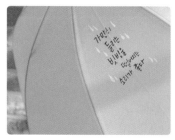 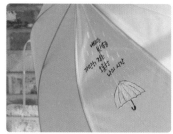 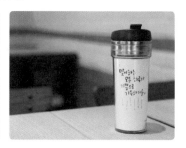

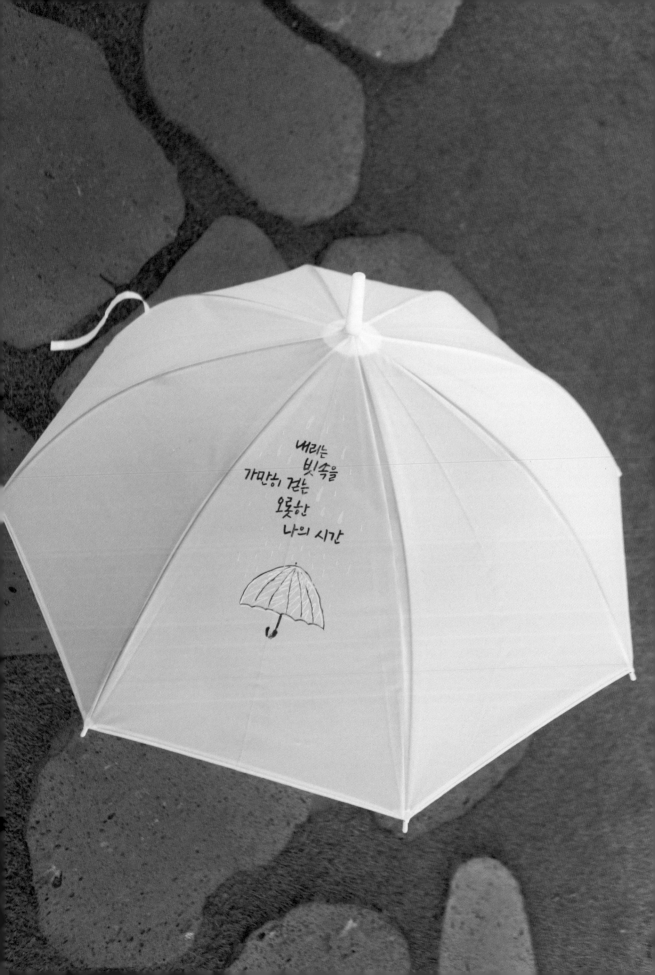

★ 텀블러 꾸미기

무늬가 없는 텀블러에 손글씨로 쓴 문장을 넣으면 새로운 나만의 텀블러가 됩니다. 내컵과
외컵이 분리되는 제품을 구입해 손글씨로 꾸민 속지를 외컵과 내컵 사이에 끼우면 됩니다.
이런 종류의 텀블러는 속지를 펼쳐놓고 쓸 수 있기 때문에 텀블러가 곡면이더라도 쉽게 만
들 수 있어요. 그래도 습기가 찰 수 있으니까 유성펜으로 꾸미는 것이 좋겠지요.

내려 쓰기로 공간을 채우고 빈 공간엔 커피잔을 그렸다.

잘생기팁 노트북 겉면을 꾸밀 수도 있어요. 이때는 꾸며 쓴 손글씨 종이를 코팅한 뒤 양면테이프를 이용해
붙이면 깔끔합니다.

160

오 후, 가 을,
그 리 고 커 피

오 후, 가 을,
그 리 고 커 피

더 운 여 름,

여 기 가 내 파 라 다 이 스

더 운 여 름,

여 기 가 내 파 라 다 이 스

Forget. Love
Fall in coffee

Forget. Love
Fall in coffee

✶ 비닐우산 꾸미기

갑자기 쏟아지는 비에 급하게 구매한 편의점 우산이 집에 몇 개씩 쌓이는 경우가 있습니다. 아무 무늬 없는 비닐 우산을 간단한 작업으로 세상에 하나 뿐인 나만의 우산으로 만들 수 있습니다. 비닐 재질이므로 유성 펜을 이용하면 되는데, 색상을 다양하게 하여 분위기를 낼 수 있어요.

가만히
들리는
빗방울
떨어지는
소리가 좋다

내려 쓰기로 공간을 채우고 빈 공간엔 간단히 빗방울 모양을 그렸다.

우산을 꾸미는 가장 쉬운 방법은 우산살 사이 공간을 활용하여 글을 써 넣는 것입니다. 공간이 많기 때문에 다양한 문장을 다양한 느낌으로 꾸밀 수 있습니다. 혹은 여러 색깔의 마카를 이용해서 패턴 무늬를 그려도 좋습니다. 꾸민 뒤에 충분히 말리면 쉽게 지워지지 않아요.

잘생긴팁 글을 쓸 때 표면이 일렁거리므로, 우산 안쪽 면에 노트를 받치고 쓰세요.

가만히 들리는
빗방울 떨어지는
소리가 좋다

내리는 빗속을 걷는

오롯한 나의 시간

You can
Stand under
my umbrella

매일의 행복이 손끝에서 피어나길

마지막 쪽을 넘긴 지금, 어떤가요? 첫 쪽의 글씨체와 완전히 달라졌을 뿐 아니라, 자기 글씨체가 사랑스러워 보이는 자신감이 생겼을 거예요.

마지막 날까지 포기하지 않고 마지막까지 함께 걸어와 주어 고맙습니다. 지금 여러분은 글씨체 기초가 막 손에 익기 시작한 단계입니다. 글씨가 완전히 자리 잡을 수 있도록 앞으로도 꾸준히 글씨를 써 보세요. 책으로 공부하는 것이 끝나고 노트에, 다이어리에 글씨를 쓰다 보면 글씨체가 예전처럼 또 못나 보일 때가 있을 거예요. 그럴 때는 다시 한번 정자체를 연습해 보세요. 그러면 집 나갔던 자기 글씨체가 돌아올 거예요.

글씨를 운동에 비유하자면 자전거나 수영과 같아요. 한 번에 잘 안 되어요. 단계별로 꾸준히 연습하는 것이죠. 그리고 다됐다고 생각하는 순간 그만두면 그대로 다 까먹게 됩니다. 다음에는 처음부터 다시 시작해야 하는 거예요. 여기서 용기를 주는 부분이 하나 더 있어요. 자전거나 수영을 한번 몸에 익도록 배우고 나면 잊으려야 잊을 수가 없어요. 한참을 안 하다가 하면 좀 버벅대는 듯싶다가도, 언제 그랬냐는 듯 능숙하게 움직이죠. 그러니 글씨체도 몸에 익을 때까지 꾸준히 연습해 나가는 것이 중요합니다. 글씨체를 고치기 위해 저와 함께 한 30일이라는 시간은 그리 긴 시간은 아니니까요.

하루를 기록하는 짧은 한 문장, 고마움을 표현하는 마음이 담긴 카드 한 장에 마음을 담아 전해보세요. 손글씨를 통해 여러분의 일상도 더 따뜻하고 행복하게 변할 거예요. 저의 일상이 바뀐 것처럼 말이에요. 여러분에게도 매일 마법 같은 행복이 샘솟길 기원합니다.

순간의 행복한 감정을
손글씨로 남긴다는 것은

그 자체로 또 다른 행복을
손끝에서 만들어내는 것.
행복을 피워내는 모든 순간에
기쁨만 가득하길 바랄게요.

캘리그라퍼
이동선

바로 사용하는

손글씨 작품 도안

나만의 향기와 온기를 담아 사랑하는 사람에게 보내는 글을 적어
보세요. 간단한 태그부터 긴 글의 편지까지, 당신의 마음이 그대
로 전해질 거예요.

가위 모양이 있는 선을 따라 가위나 칼로 오려낸 뒤 글을 쓰세요. 글을 쓴 뒤 구멍을 뚫고 끈으로 묶으면 태그가 완성됩니다.

카드 역시 모양을 따라 자른 뒤, 글을 쓰세요. 다 쓴 다음 점선을 따라 접으면 카드가 완성됩니다. 겉면에 리본이나 드라이플라워 등을 붙이면 새로운 느낌의 카드가 완성됩니다.

봉투도 모양을 따라 자른 뒤, 글을 쓰세요. 다 쓴 봉투를 점선을 따라 접고, 풀을 붙여 막습니다. 안에 내용물을 넣고 입구를 스티커를 붙여 완성합니다.

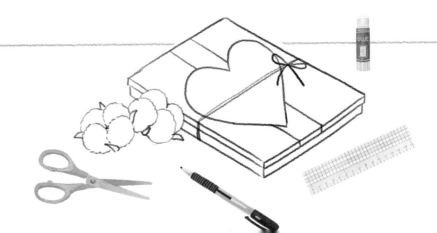

181

내 글씨 어때?

악필 교정에서 캘리그라피까지, 30일 완성 손글씨 연습

누가봐도 괜찮은 손글씨 쓰는 법을

하나씩 하나씩 알기 쉽게

연습 노트

동양북스

누가봐도 괜찮은
손글씨 쓰는 법을
하나씩 하나씩 알기 쉽게

연습 노트

동양북스

차례

가나　　가나　　가나

디다　　디다　　디다

커터　　커터　　커터

타카　　타카　　타카

가다　　가다　　가다

ㄱ, ㄴ, ㄷ, ㅋ, ㅌ은 각진 모서리가 특징입니다. 모음이 세워져 있을 때는 자음의 세로획을 조금 길게 써 줍니다. 모음이 아래에 올 때는 가로와 세로의 비율을 거의 같은 정도로 씁니다.

쿠키　　쿠키　　쿠키

누나　　누나　　누나

크다　　크다　　크다

그네　　그네　　그네

투구　　투구　　투구

리더　리더　리더

레게　레게　레게

러그　러그　러그

라틴　라틴　라틴

라커　라커　라커

모음이 옆에 오는 경우에는 ㄹ의 각 획을 가로세로 비슷한 길이로 써 줍니다. 그러면 전체 ㄹ은 세로로 긴 모양이 됩니다. 모음이 아래로 오는 경우 ㄹ은 납작한 형태로 씁니다. 각 획에서 세로획만 살짝 짧게 쓰면 자연스럽게 납작해집니다.

로고　　로고　　로고

각료　　각료　　각료

루키　　루키　　루키

교류　　교류　　교류

타르　　타르　　타르

마늘　마늘　마늘

무역　　무역　　무역

남미　　남미　　남미

탐라　　탐라　　탐라

금고　　금고　　금고

자음 ㅁ, ㅂ, ㅍ은 공통으로 내부에 공간을 갖고 있습니다. 글자 모양을 정갈하게 쓰기 위해서는 공간을
확보하여 이 공간이 분명하게 보이도록 쓰는 것이 중요합니다.

바보　　바보　　바보

꿀벌　　꿀벌　　꿀벌

봄날　　봄날　　봄날

매듭　　매듭　　매듭

말굽　　말굽　　말굽

열매　　열매　　열매

오이　　오이　　오이

엉뚱　　엉뚱　　엉뚱

잉어　　잉어　　잉어

용기　　용기　　용기

10

자음 ㅇ, ㅎ 역시 내부에 공간을 갖고 있습니다. 앞서 배운 ㅁ, ㅂ, ㅍ과 달리 동그란 공간이 생기기 때문에 자칫 공간이 작아질 수 있어요. 더욱 주의를 기울여 이 공간이 분명하게 보이도록 쓰는 것이 중요합니다.

호떡 호떡 호떡

다홍 다홍 다홍

놓다 놓다 놓다

화가 화가 화가

희망 희망 희망

사선을 반듯하게 _ ㅅ, ㅈ, ㅊ 쓰기

식사 식사 식사

자석 자석 자석

시절 시절 시절

녹차 녹차 녹차

참깨 참깨 참깨

자음 ㅅ, ㅈ, ㅊ은 공통으로 아래로 찍는 마지막 획이 있습니다. 기본적으로 먼저 긋는 대각선의 가운데 지점에서 나머지 대각선을 그으면 모양을 쉽게 잡을 수 있습니다. 또 앞서 배운 다른 자음들처럼 모음의 위치에 따라 모양을 다르게 써야 합니다.

숲속 숲속 숲속

석쇠 석쇠 석쇠

조깅 조깅 조깅

만족 만족 만족

청춘 청춘 청춘

마음 닿기　마음 닿기

오늘 하루　오늘 하루

기분 좋게　기분 좋게

그럼 어때　그럼 어때

나도 좋아　나도 좋아

글자는 자음과 모음을 아울러 쓰기 때문에 각자 있어야 할 곳, 그곳에 쓰는 것이 중요합니다. 그러기 위해서는 자음과 모음의 사이 간격, 또 자음 내부와 모음 내부의 간격을 적절히 분배하여 쓰세요.

힘내요 파이팅　　힘내요 파이팅

내가 있잖아　　내가 있잖아

든든한 아침밥　　든든한 아침밥

오늘의 할 일　　오늘의 할 일

사고 싶은 물건　　사고 싶은 물건

다 함께 스마일
다 함께 스마일

나른한 아지랑이
나른한 아지랑이

소나기 끝 무지개
소나기 끝 무지개

모두 다 으랏찻차
모두 다 으랏찻차

겨울 소식 상고대
겨울 소식 상고대

글자 크기를 일정하게 맞추어 쓰려면 사각 틀을 이용하면 좋습니다. 글자마다 일정한 크기의 네모 칸이 있다고 생각해 보세요. 그리고 글자의 획이 네모 칸을 벗어나지 않게 쓰면서도 글씨가 십자선의 중심에 맞추어 쓰도록 주의를 기울이세요.

엄마의 서재

엄마의 서재

도란도란 거실

도란도란 거실

노 젓는 뱃사공

노 젓는 뱃사공

따뜻한 이불 속

따뜻한 이불 속

도토리가 데굴데굴

도토리가 데굴데굴

할 수 있어
할 수 있어

오늘 밤도 잘 자
오늘 밤도 잘 자

꺼질 듯한 모닥불
꺼질 듯한 모닥불

티 안 나는 마술
티 안 나는 마술

틀리지 않고 쓰는 법
틀리지 않고 쓰는 법

문장에서 단어를 띄어 쓸 때 폭은 한 글자의 절반 크기만큼 띄어 써야 보기 좋습니다. 온전한 글자 하나 크기만큼 띄어 쓰면 보폭이 큰 걸음과 같은 느낌이 들기 때문입니다. 쉼표나 마침표, 물음표와 같은 문장 부호를 쓸 때도, 글자 절반만큼의 공간에 쓰세요.

향기로운 봄날, 밤을 걸어요

향기로운 봄날, 밤을 걸어요

엄마 품처럼,
포근한 바람이 분다

엄마 품처럼,
포근한 바람이 분다

초가지붕 위,
달님 그리워 핀 박꽃

초가지붕 위,
달님 그리워 핀 박꽃

좋은 날, 너와 함께

좋은 날, 너와 함께

나의 심장을 뛰게 할

나의 심장을 뛰게 할

한 여름 밤의 콘서트

한 여름 밤의 콘서트

글자를 쓸 때도 십자 점선의 중앙에 맞춰 쓰듯이, 문장을 쓸 때도 하나의 중심선을 잡고 이에 맞춰 써 보세요. 문장 전체의 중심이 맞으면 각 글자가 조금씩 삐뚤빼뚤해도 균형 있는 덩어리로 보입니다.

청춘은 도전이다

청춘은 도전이다

담장 너머 뻗은 나무

담장 너머 뻗은 나무

달빛 아래 핀 꽃

달빛 아래 핀 꽃

야근, 집에 가고 싶다

야근, 집에 가고 싶다

오늘은 족발이다!

오늘은 족발이다!

출근길에 읽는 책

출근길에 읽는 책

머릿속에 떠오르는 대로 자유롭게 낙서를 할 때도 앞서 연습한 내용을 다시 한번 떠올리며 써 봅시다. 글자의 내부 공간, 글자 간의 간격, 문장 전체의 중심 등 기억할 것이 많지만 천천히 서두르지 말고 연습해 보세요.

어제 일찍 잤어야해

어제 일찍 잤어야해

그냥 더 자 버릴까?

그냥 더 자 버릴까?

딱 십 분만 더 자야지

딱 십 분만 더 자야지

조별 과제 같이 할래?

조별 과제 같이 할래?

함께하는 기쁨

함께하는 기쁨

내 마음 속 동심

내 마음 속 동심

글자 크기를 비슷하게 맞추려고 획이 많은 글자를 좁은 공간에 쓰거나, 획이 적은 글자를 넓은 공간에 쓰면 오히려 문장 전체가 들쭉날쭉해 보이기 쉽습니다. 글자의 특성에 맞게 크기를 다르게 써 보세요.

오늘도, 내일도 기분 좋게

오늘도, 내일도 기분 좋게

탕수육이 제일 좋아

탕수육이 제일 좋아

괜찮아, 그럴 수도 있지

괜찮아, 그럴 수도 있지

매일 청춘을 삽니다

매일 청춘을 삽니다

푸른 바람의 언덕

푸른 바람의 언덕

내 마음 속 뭉게구름

내 마음 속 뭉게구름

문장을 쓸 때 어떤 단어를 조금 크게 써서 그 중심 내용을 강조할 수 있습니다. 크기 조절이 어렵다면 반대로 강조하는 단어 이외의 부분을 작게 쓴다고 생각하고 써 보세요.

엄마의 **청춘**은 오늘부터

엄마의 **청춘**은 오늘부터

하늘과 바람과 별과 시

하늘과 바람과 별과 시

내 인생의 저녁 놀

내 인생의 저녁 놀

연습 끝, 새로운 시작이다

연습 끝, 새로운 시작이다

슈퍼루키, 전설의 탄생

슈퍼루키, 전설의 탄생

점심시간 오 분 전

점심시간 오 분 전

문장의 기울기에 변화를 주어, 전하려고 하는 내용을 한 번에 표현할 수 있습니다. 가로획의 기울기에 변화를 줄 때는 세로획을 반듯이 긋거나, 세로획의 기울기에 변화를 줄 때도 일정한 각도를 유지하는 것입니다. 변화를 주면서도 단정한 문장을 쓸 수 있습니다.

신나는 여름 휴가

신나는 여름 휴가

우리들 이야기

우리들 이야기

선배처럼 친구처럼

선배처럼 친구처럼

APPLE APPLE

CAMEL CAMEL

DOUBLE DOUBLE

FLIGHT FLIGHT

JOURNEY JOURNEY

영문 알파벳을 잘 쓰는 방법도 한글을 연습할 때와 크게 다르지 않습니다. 천천히 그리고 획마다 펜 끝을
떼면서 가로 폭을 일정하게 쓰면 깔끔한 모양이 완성됩니다.

double double

flight flight

jeep jeep

lavender lavender

quality quality

이름	손글씨
신청 이유	어렵게 다함께 시간을 맞춰 온 여행입니다. 이벤트에 당첨된다면 잊지 못할 추억이 될 것 같아요
받고 싶은 선물	우리 가족을 담을 스튜디오 촬영권 받고 싶어요!

이름	
이메일	
연락처	

인터스텔라

분야: SF

러닝타임: 169분

개봉일: 2016. 01. 14

감독: 크리스토퍼 놀란

출연: 매튜 맥커너히(쿠퍼)

　　　앤 해서웨이(브랜드)

　　　마이클 케인(브랜드 교수)

명대사:

순순히 밤을 받아들이지 마오.

노인들이여, 저무는 하루에 소리치고 저항해요

분노하고, 분노해요. 사라져가는 빛에 대해.

사랑은 시공간을 초월하는

우리가 알 수 있는 유일한 것이에요.

이해는 못하지만 믿어보기는 하자구요

냉면 냉면

칼국수 칼국수

수제비 수제비

비빔면 비빔면

감자 옹심이 감자 옹심이

납작펜의 모서리를 이용해 쓰면 귀여운 느낌의 손글씨를 쓸 수 있습니다. 이때 종이 위에 닿는 펜촉의 각도를 유지하여 모서리 각을 일정하게 만들면 귀여우면서도 단정한 글씨가 됩니다.

링귀네　　　　　　링귀네

푸실리　　　　　　푸실리

스파게티　　　　　스파게티

부가티니　　　　　부가티니

탈리아텔레　　　　탈리아텔레

넓고 좁고 다양하게 _ 펜촉 두께 활용하기

힘내요　　　힘내요

고마워요　　　고마워요

잘자요　　　잘자요

굿모닝　　　굿모닝

화이팅　　　화이팅

납작펜에서 다양한 두께의 펜촉을 활용하여 색다르게 표현할 수 있습니다. 이때 ㅇ이나 ㅂ, ㅍ처럼 내부
공간이 있는 자음은 펜촉을 세워 안에 공간을 메우지 않도록 주의하세요.

커피 마실래? 커피 마실래?

잠깐 쉬어가기 잠깐 쉬어가기

감정 털어놓기 감정 털어놓기

어차피 해피엔딩 어차피 해피엔딩

말괄량이 삐삐 말괄량이 삐삐

야밤의 파워 감성이 돋는 날

야밤의 파워 감성이 돋는 날

예쁘다 너, 오늘은 더

예쁘다 너, 오늘은 더

행복할 내일을 응원할게

행복할 내일을 응원할게

납작펜의 특성을 잘 활용하면 직선이나 각이 살아 있는 글씨체로 글을 쓸 수 있습니다. 자음 모음을 떼어 천천히 쓰면 어렵지 않아요.

각지게 글씨 쓰기

각지게 글씨 쓰기

오늘부터 손글씨 시작

오늘부터 손글씨 시작

당신을 늘 러브합니다

당신을 늘 러브합니다

룰루랄라 기차여행

룰루랄라 기차여행

솔직발랄 깨방정

솔직발랄 깨방정

우리 닐리리맘보

우리 닐리리맘보

획순이나 획수에 변화를 주어 쓰면 새로운 느낌의 글씨체가 탄생합니다. ㄹ을 두 획에 쓰거나, ㅂ을 세 획에 쓰는 것을 비롯하여 ㅌ의 획순을 바꾸어 쓰는 등 새로운 방법으로 연습해 보세요.

왕밤빵이 투덜투덜

왕밤빵이 투덜투덜

터덜터덜 퇴근 길

터덜터덜 퇴근 길

빵빵 타요 버스

빵빵 타요 버스

참으로
멋지구만

참으로
멋지구만

다이어트는
내일부터

다이어트는
내일부터

저녁은
뭘 먹을까나

저녁은
뭘 먹을까나

말풍선이나 작은 그림을 활용하여 손글씨를 꾸며 보세요. 또 다양한 색깔펜을 이용하면 다이어리 꾸미기
도 어렵지 않아요. 하지만 꾸며 쓸 때도 잘 읽히도록 쓰는 것은 기본이니, 잊지 마세요.

타이완
가족 여행

타이완
가족 여행

✿승희✿
생일파티

✿승희✿
생일파티

엄마랑 ♡
영화관 데이트

엄마랑 ♡
영화관 데이트

능숙한 획의 연결 _ '니', '노' 한 번에 쓰기

니 냐 노　　　　니 냐 노

닌자　　　　　　닌자

노인　　　　　　노인

담장　　　　　　담장

돌담　　　　　　돌담

플러스펜은 획의 두께를 다르게 표현할 수 있으므로 가는 선을 연결하여 만드는 글씨는 멋진 작품으로 탄생하기도 합니다. 자음 모음 붙여서 쓰거나 기울기를 일정한 각도로 기울여 쓰는 것만으로도 문장의 느낌을 잘 살릴 수 있습니다.

도 리 도 리

달 님 달 님

돌 다 리 돌 다 리

남달 라 남달 라

도 긴개긴 도 긴개긴

ㄱ 리고 오늘

ㄱ 리고 오 늘

금손이 되고싶다

금손이 되고싶다

구름까지 손 뻗기

구름까지 손 뻗기

'그'나 '구'와 같은 단어를 쓸 때도 획을 붙여 써서 작품처럼 표현할 수 있습니다. 이때 글자가 숫자 2처럼 보이지 않도록 주의해서 쓰세요.

ㄱ대, ㄱ리고 나

ㄱ대, ㄱ리고 나

ㄱ리운 어느 날

ㄱ리운 어느 날

ㄱ렇게 함께

ㄱ렇게 함께

너도 할 수 있어

너도 할 수 있어

오늘이 우리의 하이라이트

오늘이 우리의 하이라이트

내가 좋아하는 날은 바로 오늘

내가 좋아하는 날은 바로 오늘

획을 짧게 끊어서 쓰거나, 모서리의 곡선을 없애고 직선으로 처리하면 힘찬 느낌의 서체가 완성됩니다. 이 때 문장 전체가 한쪽으로 기울지 않도록 중심선을 정하고 그에 맞추어 쓰도록 주의하세요.

청춘이 최대 장점

청춘이 최대 장점

걱정 마, 다 잘 될 거야!

걱정 마, 다 잘 될 거야!

난 어제로 돌아갈 수 없어!

난 어제로 돌아갈 수 없어!

힘내지 않아도 괜찮아—

힘내지 않아도 괜찮아—

가끔씩 티나게 울어보기

가끔씩 티나게 울어보기

나는 그저 나로 살겠습니다—

나는 그저 나로 살겠습니다—

글자의 한 획을 길게 표현하면 작품 같은 손글씨를 쓸 수 있습니다. 가장 간단하게는 자음의 한 부분을
확장하는 방법이 있는데, 자음 중에서 아래로 뻗어 나갈 수 있는 자음을 선택해 꾸며 보세요.

고구마 먹은 기분이야

고구마 먹은 기분이야

가녀린 팔목 어딨니?

가녀린 팔목 어딨니?

커피 한잔 마시고 싶다

커피 한잔 마시고 싶다

적당히 하세요 잘하고 있으니까

적당히 하세요 잘하고 있으니까

작은 배려가 만드는 큰 변화

작은 배려가 만드는 큰 변화

행복한 일은 매일 있어!

행복한 일은 매일 있어!

공간이 생기는 부분이 있다고 하더라도, 글을 꾸밀 때는 문장의 한가운데보다는 단어의 시작이나 끝에서 꾸미는 것이 좋습니다. 이때, 확장의 방향은 가로획은 오른쪽으로, 세로획은 아래쪽으로 확장하는 것이 기본입니다.

오늘 왜 또 이쁘고 그러세요,
설레게

오늘 왜 또 이쁘고 그러세요,
설레게

맛있는 거나 먹고
잠이나 자지—

맛있는 거나 먹고
잠이나 자지—

롤러코스터 같은 인생에도
최고의 순간은 있다.

롤러코스터 같은 인생에도
최고의 순간은 있다.

2%의 정성을 더해 _ 태그 만들기

오늘도 파이팅!

오늘도 파이팅!

수고했어, 오늘 하루도

수고했어, 오늘 하루도

오늘도 달콤한 하루 보내세요

오늘도 달콤한 하루 보내세요

태그라고 해도 정해진 틀 안에 적는다는 것이 다를 뿐이지, 손글씨를 적는 것은 같으니 어려워할 것 없어요. 태그 모양에 따라 한 줄로 적거나, 문장을 아래로 내려서 쓰는 연습을 해 봅시다.

책 읽는 사람,
　좋은 사람

책 읽는 사람,
　좋은 사람

우리는 인생의
어느 순간에도 배운다

우리는 인생의
어느 순간에도 배운다

오늘도
반짝반짝
빛나길

오늘도
반짝반짝
빛나길

항상 건강하세요 항상 건강하세요

함께 할 수 있어 함께 할 수 있어
 행복합니다 행복합니다

 행복한 날 행복한 날
 당신의 마음이 당신의 마음이
따뜻하길 바랍니다 따뜻하길 바랍니다

카드를 쓸 때도 마찬가지로 전체 크기를 생각해서 문장을 몇 줄로 쓸지, 글자 크기를 어떻게 할지 미리 생각해서 쓰면 좋습니다. 내용에 따라 단정한 글씨체와 귀여운 글씨체를 활용하여 써 보세요. 카드에 빈 공간이 많다면 군데군데 작은 하트를 넣어 보세요.

널 위해 준비했어♥

널 위해 준비했어♥

사랑해요 엄마

사랑해요 엄마

오랫동안 추억될 수 있는
하루가 되길 ♥♥

오랫동안 추억될 수 있는
하루가 되길 ♥♥

널 위해 준비했다ㅡ

널 위해 준비했다ㅡ

은혜와 사랑에
　　　감사합니다ㅡ

은혜와 사랑에
　　　감사합니다ㅡ

사랑과 행복이 가득한
　　　　새해되기를

사랑과 행복이 가득한
　　　　새해되기를

종이가방에 손글씨를 써넣을 때는 바탕면의 재질에 따라 펜을 선택하여 쓰면 됩니다. 크라프트 재질이라면 매직 하나로, 코팅된 것이라면 페인트마카로 메시지를 써 보세요.

언제나
　　너는 최고!

언제나
　　너는 최고!

니가 제일
　　예쁜거 알지?

니가 제일
　　예쁜거 알지?

반짝반짝 빛나는
당신의 크리스마스

반짝반짝 빛나는
당신의 크리스마스

이틀에 한 번씩

작심삼일

이틀에 한 번씩

작심삼일

매일매일
오늘부터 시작

매일매일
오늘부터 시작

언제나
준비된 자세

언제나
준비된 자세

노트 겉면을 꾸밀 때도 바탕 면의 재질에 따라 펜을 선택하면 됩니다. 대부분 번지지 않는 펜을 사용하면 오래도록 망가지지 않아요. 또 축의금 봉투를 쓸 때는 받는 사람에 맞게 글씨체를 정해서 쓰세요.

생일 선물은 역시 현금

생일 선물은 역시 현금

고생했어요,
용돈으로 쓰담쓰담

고생했어요,
용돈으로 쓰담쓰담

첫 월급,
감사의 마음을 담았습니다.

첫 월급,
감사의 마음을 담았습니다.

오 후, 가 을,
그 리 고 커 피

오 후, 가 을,
그 리 고 커 피

더 운 여 름,

여 기 가 내 파 라 다 이 스

더 운 여 름,

여 기 가 내 파 라 다 이 스

Forget. Love
Fall in coffee
Forget. Love
Fall in coffee

텀블러나 비닐우산을 손글씨로 꾸밀 때는 그동안 연습했던 글씨체와 꾸미기 방법을 활용해 보세요. 면적에 따라 글씨 크기를 맞추어 쓰도록 하세요.

가만히 들리는
빗방울 떨어지는
소리가 좋다

내리는 빗속을 걷는
오롯한 나의 시간

You can
Stand under
my umbrella